吉他五聲音階

秘笈

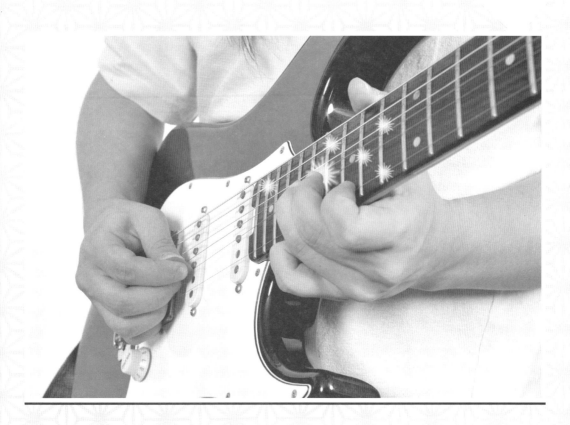

吉他五聲音階 秘笈
CONTENTS

如何 100% 活用本書

只要學會五聲音階，無論搖滾樂還是爵士樂都能輕鬆彈奏！

要說五聲音階是搖滾吉他的"Do Re Mi"也不為過！由此可見它的重要程度。五聲音階是由五個音所組成的音階，對於初學者來說容易記住。然而，隨著彈奏吉他的時間越長，相信有許多人會認為，自己似乎已經無法用五聲音階彈奏出更好聽的樂句了。這是因為越是簡單的東西越難

發揮的緣故。「到底要怎麼彈才會好聽…?」——會這樣煩惱是正常的，甚至可以說是身為一個吉他手的必經過程。此時，若你也陷入相同煩惱，請不必擔心，這本將內容著重在五聲音階的教材正是你的良藥！

從基本知識到廣泛的應用，傳授各種活用方法，會讓你大叫"

真是太實用了"！其實只要記住一些小訣竅，不僅是搖滾及藍調，甚至連爵士和Fusion等難度較高的曲風，都能輕鬆彈奏！跟隨本書的進度，一起進入五聲音階的世界吧！爾後你的演奏將會令人眼睛為之一亮！

以下這些人必讀！

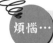
煩惱… 開始練習彈音階之後，得知五聲音階的存在，卻不知道該如何使用？

參閱本書 光是認識五聲音階還不夠，必須了解其基本用法！

煩惱… 彈奏藍調的即興演奏，發現自己總是在重複相同的樂句，真的是很膩啊…

參閱本書 增加樂句庫存，嘗試各種組合，讓聽眾們為之一驚！

煩惱… 一直以來都只彈搖滾樂，最近開始對爵士樂產生興趣。但是爵士音階看起來好像很難，我真的有辦法學會嗎？

參閱本書 就算不懂艱深的理論也沒關係！只要知道方法，就能用五聲音階彈奏爵士樂！

煩惱… 吉他演奏經歷20餘年，已婚。這幾十年來，對於夫妻生活以及五聲音階都已經提不起勁了…

參閱本書 關於你的夫妻生活先撇開不談。其實只要下點功夫做出變化，就能讓五聲音階聽起來更有趣！

本書共有4個章節。〔第1章〕介紹五聲音階的種類&各種指型，〔第2章〕介紹五聲音階的基本～應用類型，〔第3章〕練習彈奏五聲音階的技巧性樂句，最後的〔第4章〕為五聲音階的進階應用方法。內容由淺入深，一步步提升你的實力。除了〔第1章〕之外，本書的頁面配置皆為以下形式，那麼就先來確認一下該如何閱讀本書。

學習重點

若你是「不擅長閱讀長篇文章」…等缺乏耐性的人，可以直接參考這個部分，開始進行練習。

對應曲風

對於〔搖滾〕、〔藍調〕、〔金屬〕、〔爵士〕等曲風的對應程度。共有五顆星。理論上來說標示的星星越多就表示對應程度越高，但並不表示就完全無法應用至其他曲風。

難易度表

分成五個項目。說明此章節的練習樂句其難易度。也可以參考難易度表決定練習順序，請按照自己的程度安排合適的練習進度。

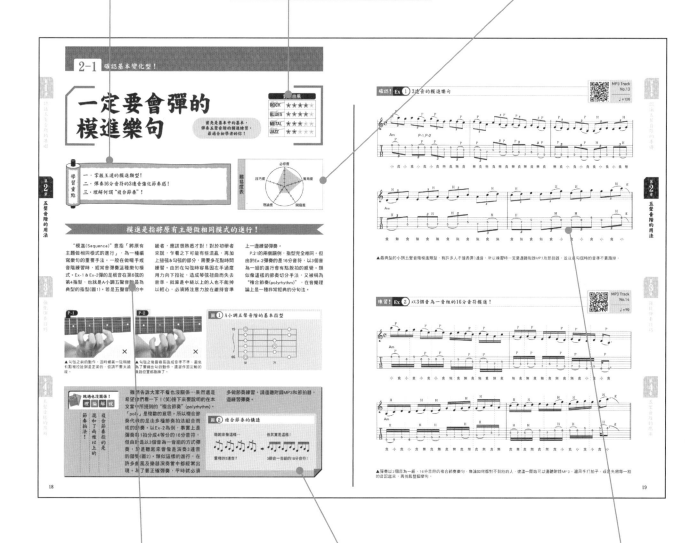

譜例解說

針對右方譜例進行解說。可以一邊參考照片及圖片，幫助自己理解練習內容。

專欄

一些小提示。包括有「跳過也沒關係！理論解說」、「一定要會的！基本技巧」等題目。這部分雖然不強迫大家閱讀，但是理解其中內容，對於往後絕對是有益無害。可以的話請試著閱讀看看！

練習樂句

每一章節都有兩個配合主題的範例樂句。請按照「想法確認」→「練習彈奏」的順序進行練習。

話說五聲音階到底是什麼？

由 **5** 個音所組成的音階，就叫做 **"五聲音階"**!!

要說五聲音階是搖滾吉他的"Do Re Mi"也不為過！由此可見它的重要程度。五聲音階是由五個音所組成的音階，對於初學者來說容易記住。然而隨著彈吉他的時間越長，相信有許多人認為自己似乎已經無法用五聲音階彈出更好聽的樂句了，而這正是由於越簡單的東西越難發揮的緣故。「到底要怎麼彈才會好聽…？」──會這樣煩惱是正常的，甚至可以說是身為一個吉他手的必經過程。此時，若你也陷入相同煩惱，請不必擔心，這本將內容著重在五聲音階的教材正是你的良藥！

從基本知識到廣泛的應用，傳授各種活用方法，會讓你大喊" 真是太實用了"！其實只要記住一些小訣竅，不僅是搖滾及藍調，甚至連爵士和Fusion等難度較高的曲風都能輕鬆彈奏！跟隨本書的進度，一起進入五聲音階的世界吧！爾後你的演奏將會令人眼睛為之一亮！

重點整理

★拿掉大調音階當中的第4音與第7音的，是"大調五聲音階"！
★拿掉小調音階當中的第2音與第6音的，是"小調五聲音階"！

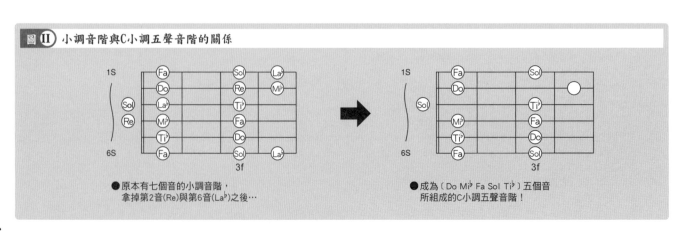

圖 I 大調音階與C大調五聲音階的關係

● 原本有七個音的大調音階，拿掉第4音(Fa)與第7音(Ti)之後…

● 成為〔Do Re Mi Sol La〕五個音所組成的C大調五聲音階！

圖 II 小調音階與C小調五聲音階的關係

● 原本有七個音的小調音階，拿掉第2音(Re)與第6音(La)之後…

● 成為〔Do Mi♭ Fa Sol Ti♭〕五個音所組成的C小調五聲音階！

第 **1** 章　認識五聲音階的 **基礎**

第1章，會介紹大調&小調五聲音階的組成音。
為了讓初學者充分認識五聲音階，所涵蓋的都是最基本的內容。
像是彈五聲音階的上行、下行等等，
目的是幫助各位記住其組成音在指板上的位置。
考量到這部分或許與其它音樂教材重複了，
為了提供一些新的刺激，我嘗試加入其他變化。
已經認識五聲音階的人，可以藉由本章內容，
重新確認自己對五聲音階是否已有足夠的了解！

第**1**章 認識五聲音階的基礎

第**2**章 五聲音階的用法

第**3**章 強化彈奏技巧

第**4**章 五聲音階的應用

彈奏 大調五聲音階

在更深入五聲音階的世界之前，必須先掌握大調五聲音階的各種指型！

對應曲風	
ROCK	☆☆☆☆☆
BLUES	☆☆☆☆☆
METAL	☆☆☆☆☆
JAZZ	☆☆☆☆☆

學習重點

一‧彈奏大調五聲音階的五個指型！

二‧習慣彈一條弦上的兩個音！

三‧至少要完整記住第1&第3指型！

難易度表（必修度、技巧度、實用度、理論度、開竅度）

充滿鄉村風格的簡樸氣息，正是大調五聲音階給人的印象！

在實際彈奏之前，讓我們複習一下。大調五聲音階是由五個音所組成，是最為單純的音階型式。想要運用自如地彈奏，基本練習是絕～不可缺少的！相信大家都已經知道，拿掉C大調音階當中的第4音與第7音(也就是Fa和Ti)，就會成為C大調五聲音階。

聽起來既明快又開朗，正是大調五聲音階的特色。包括早期日本民謠及兒歌的旋律，甚至到最近的流行歌曲，都經常使用大調五聲音階。接下來，就來練習彈奏看看C大調五聲音階的五種指型。

用吉他彈奏大調五聲音階，通常會彈在一條弦上有兩個音的"二音類型"。最常用到的是第6弦根音指型"第3指型"(Ex-C)，以及第5弦根音指型"第1指型"(Ex-A)。請一邊彈奏一邊確認位置。

確認！ Ex **A** 大調五聲音階第5弦根音指型／第1指型

MP3 Track No.1

♩=120

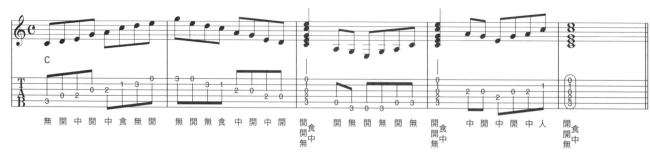

▲經常彈奏的第5弦根音指型"第1指型"。這是除了第2弦之外都彈奏開放弦音的C key指型。也請試著彈奏不包含開放弦的其他key大調五聲音階。

圖 **A** 大調五聲音階／第5弦根音指型（第1指型）

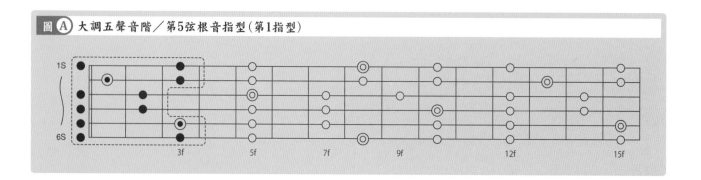

確認！ **Ex Ⓑ** 大調五聲音階第5弦根音指型／第2指型

MP3 Track No.2

♩ = 120

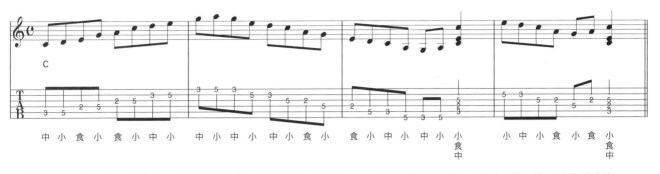

中 小 食 小 食 小 中 小　中 小 中 小 中 小 食 小　食 小 中 小 中 小 小 食 中　小 中 小 食 小 食 小 食 中

▲雖然和Ex-A相同，根音在第5弦，不同的是第5弦3f用中指按。有連接Ex-A的"第1指型"及下一個要介紹的"第3指型"的功能。

圖 Ⓑ 大調五聲音階／第5弦根音指型（第2指型）

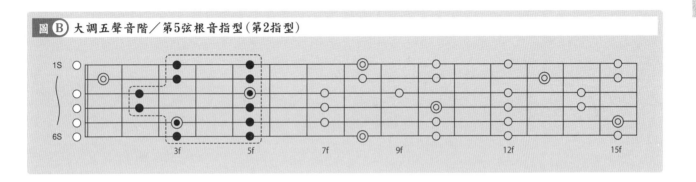

確認！ **Ex Ⓒ** 第6弦根音指型的大調五聲音階／第3指型

MP3 Track No.3

♩ = 120

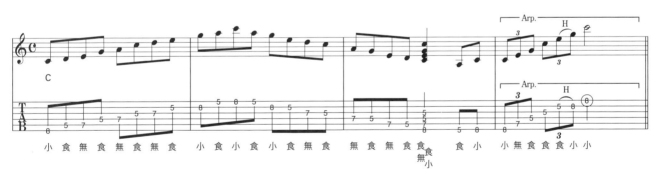

小 食 無 食 無 食 無 食　小 食 小 食 小 食 無 食　無 食 無 食 無 食 食 食 無 小　食 小　小 無 食 食 食 小 小

▲彈奏頻率最高的"第3指型"。一般直接稱作大調五聲音階"第6弦根音指型"。用小指按第6弦8f。由於十分適合在這指型中運用推弦，成了許多搖滾吉他手喜愛彈奏的把位。

圖 Ⓒ 大調五聲音階／第6弦根音指型（第3指型）

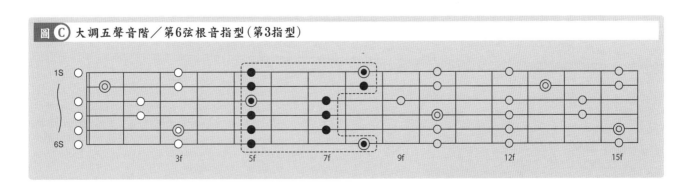

確認！Ex **D** 大調五聲音階第6弦根音指型／第4指型

MP3 Track
No.4

♩=120

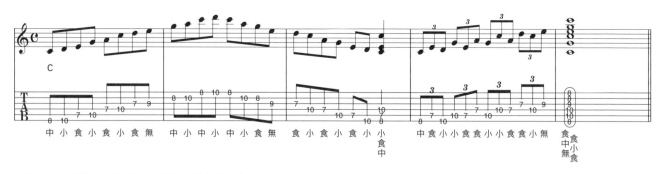

▲ 和Ex-C一樣根音在第6弦，但是用中指按第6弦8f。實際彈奏時經常和Ex-C的"第3指型"做結合。注意第4小節使用食指做異弦同格的關節按弦。

圖 D 大調五聲音階／第6弦(第4指型)

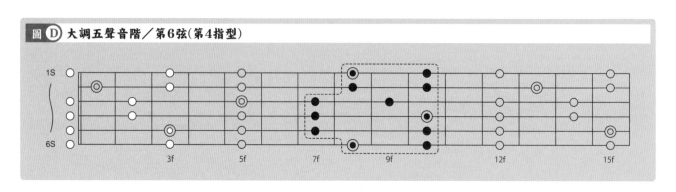

確認！Ex **E** 大調五聲音階第4弦根音指型／第5指型

MP3 Track
No.5

♩=120

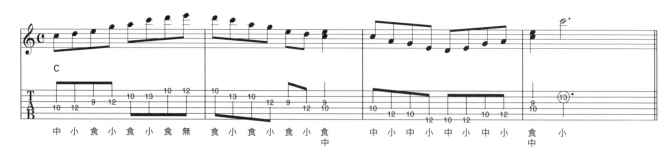

▲ "第5指型"是唯一一個根音在第4弦的指型。所以只要說是"第4弦根音指型"，就知道是在講第5指型。並且經常與高它一個八度的"第1指型"合併彈奏。

圖 E 大調五聲音階／第4弦根音指型(第5指型)

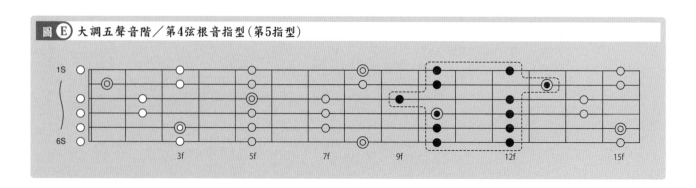

完全掌握小調五聲音階

緊接在大調後面的，當然是小調五聲音階。也許有人覺得自己已經會了，但還是再複習一下比較保險！

對應曲風	
ROCK	★★★★★
BLUES	★★★★☆
METAL	★★★★★
JAZZ	★★★☆☆

學習重點

一·彈奏小調五聲音階的五個指型！
二·將練習重點放在第2&第4指型！
三·掌握小調五聲音階特有的藍調音色！

難易度表

灰暗且抑鬱，正是小調五聲音階的音樂色彩！

　　繼大調五聲音階之後，要介紹的是小調五聲音階的五種指型。從自然小調音階拿掉第2音及第6音之後，便成為小調五聲音階。由於聽起來有藍調的味道，又被稱作「藍調五聲音階」。雖然名字不同，但其實是在講一樣的東西。

　　在搖滾樂，無論是彈奏Riff、Solo、或者主旋律，都少不了小調五聲音階。它簡直可以說是萬能音階！尤其在彈奏Solo時，經常會用到根音在第5弦(Ex-G)的指型；以及根音在第6弦(Ex-I)的指型。除了這兩個指型以外的其他指型，則大多扮演中間橋樑的角色。這樣的角色分配，也是小調五聲音階的特色之一。此外，為了與大調五聲音階做出明顯區別，本章選擇用Cm key來做說明。

MP3 Track No.6

確認！ **Ex F** 小調五聲音階第5弦根音指型／第1指型

♩=120

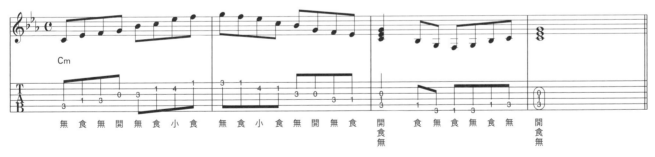

▲第3弦為開放弦音的把位，又稱為"第1指型"。實際彈奏時經常會先彈奏這個指型，然後再過渡到下一個要介紹的"第2指型"(Ex-G)。也請試著彈奏不包含開放弦的其他key小調五聲音階。

圖 F 小調五聲音階／第5弦根音指型（第1指型）

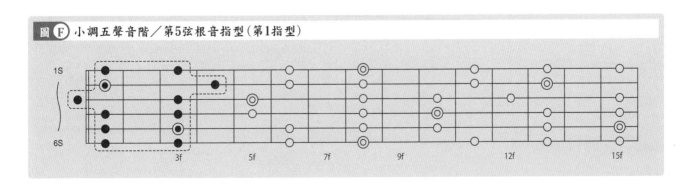

確認！ Ex G 小調五聲音階第5弦根音指型／第2指型

MP3 Track No.7

♩ = 120

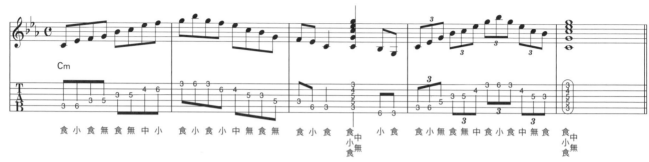

▲經常彈奏的指型，一般直接稱作"第5弦根音指型"或是"第2指型"。要記住這個指型有個訣竅，由於只有第2弦的第一個音(3f)不是用食指按弦，所以只要記住"唯有第2弦沒用食指按弦"就可以了。

圖 G 小調五聲音階／第5弦根音指型（第2指型）

確認！ Ex H 小調五聲音階第6弦根音指型／第3指型

MP3 Track No.8

♩ = 120

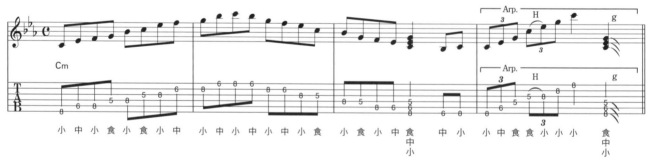

▲ "第3指型"用小指按第6弦8f的根音。大部分用來往下連接至"第4指型"(Ex-I)。注意第4小節所彈的Cm分解和弦，仍是在第3指型之內。

圖 H 小調五聲音階／第6弦根音指型（第3指型）

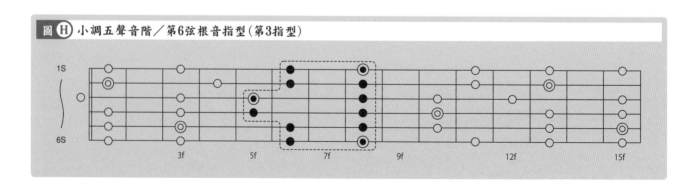

MP3 Track No.9

♩=120

確認！ **Ex ①** 小調五聲音階第6弦根音指型／第4指型

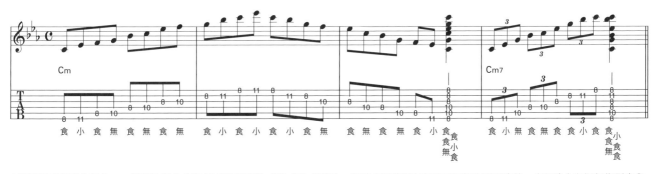

▲彈奏頻率最高的把位，一般直接稱作"第6弦根音指型"或是"第4指型"。有許多經典樂句都是用這個指型彈奏的，也很適合在這個指型之內使用推弦。若是不知道該從何練起的人，先記住這個指型就對了！

圖 ① 小調五聲音階／第6弦根音指型（第4指型）

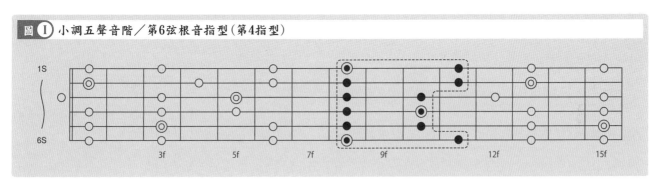

MP3 Track No.10

♩=120

確認！ **Ex ①** 小調五聲音階第4弦根音指型／第5指型

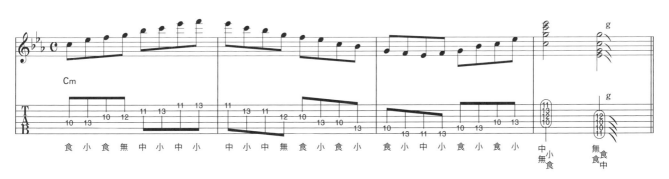

▲ "第5指型"是唯一一個根音在第4弦的指型。所以只要說是"根音在第4弦的小調五聲音階"，就知道指的是這個指型。並且經常與高它一個八度的"第1指型"合併彈奏。

圖 ① 小調五聲音階／第4弦根音指型（第5指型）

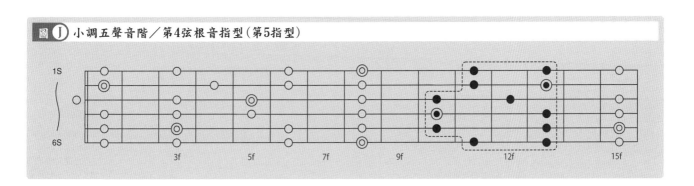

開放指型 的音階轉換

本章要來練習彈奏包含了開放弦的音階轉換。
能夠幫助你掌握五聲音階的根音位置！

對應曲風	
ROCK	★★★★☆
BLUES	★★★★★
METAL	★★★★★
JAZZ	★★★★☆

學習重點

一・利用開放弦彈兩種不同指型的小調五聲音階！

二・練習時注意根音的位置！

三・確認彈開放弦時的吉他音色！

難易度表

必修度 / 實用度 / 開竅度 / 理論度 / 技巧度

確認！ Ex **K** 練習彈「E小調五聲音階 → A小調五聲音階」的開放指型

MP3 Track No.11

♩ = 100

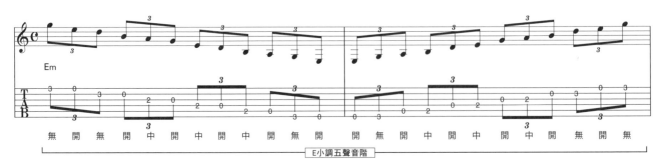

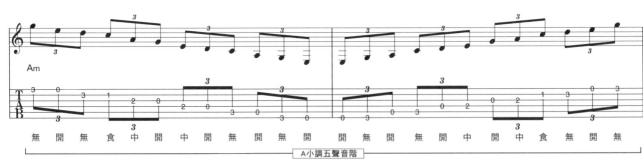

▲從E小調五聲音階的"第6弦根音指型／第4指型"移動至A小調五聲音階的"第5弦根音指型／第2指型"。彈奏時注意第2弦&第5弦的音的差異。並且在音階轉換之際，調性也會跟著改變。

圖 **K** Ex-K所彈奏的指型

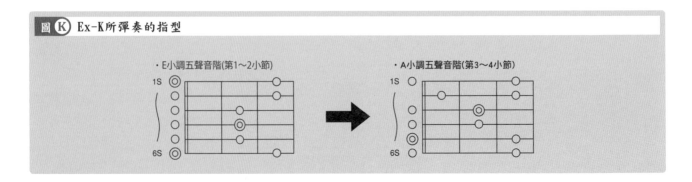

・E小調五聲音階(第1～2小節)　　・A小調五聲音階(第3～4小節)

開放指型的進階練習！

接下來要在五聲音階的範圍內，挑戰稍微有些難度的音階練習。對於吉他這項樂器而言，彈開放弦的好處，是能夠得到吉他最原始純粹的音色。然而從音階指型來看，就變成是件麻煩事了。試著彈奏Ex-K及Ex-L的譜例之後，你是不是也發現了呢？在音階中轉換，由於彈奏開放弦而讓指型變得模糊。其中關鍵就在於食指的位置。彈奏都包含開放弦的兩種不同指型時，食指的運指常容易搞混。此外，不僅是音階轉換之際，在彈奏和弦時對於和弦指型也會產生影響。這

一點請大家多注意！而經常要變換音階、彈奏Fusion曲風的吉他手們，大多不彈包含開放弦的把位。也是由於這個緣故。「雖然彈開放弦能夠突顯出吉他的音色，但指型及運指方式會很容易搞混！」還真是令人啼笑皆非啊！

在序章裡曾敘述，「只要是由五個音所組成的音階，都能稱為"五聲音階"」。但事實上單單只有"五聲音階"這四個字，並沒有太大的實質意義。必須在前面加上「大調」或是「小調」等字眼，才會變成具有含意

的名詞。除了大調及小調以外，也有其他的五聲音階，將會在P.18做介紹，有興趣的人可以翻閱。另外，C大調五聲音階是「拿掉C大調音階當中的第4音(Fa)與第7音(Ti)」；C小調五聲音階則是「拿掉C小調音階當中第2音(Re)與第6音(La♭)」。雖然之前也已經提過了，仍想再次提醒大家，這是最快速的記憶方式。

確認！ Ex **L** 練習彈「D小調五聲音階 → G小調五聲音階」的開放指型

MP3 Track No.12

♩=100

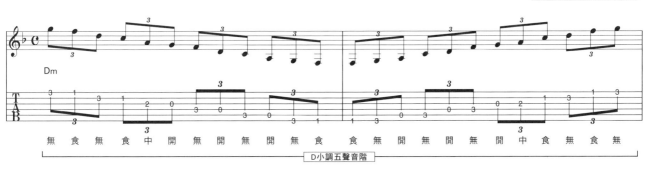

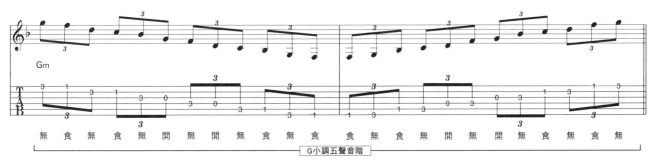

▲從D小調五聲音階的"第4弦根音指型／第5指型"移動至G小調五聲音階的"第6弦根音指型／第3指型"。無論是任何譜例，彈奏時都要注意根音的位置。

圖 **L** Ex-L所彈奏的指型

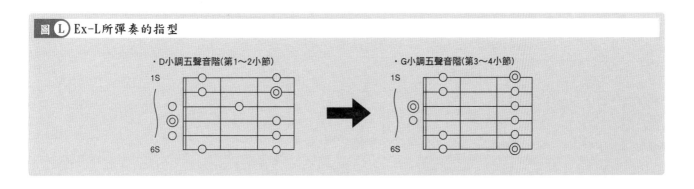

認識其他五聲音階！

除了在第1章介紹過的大調&小調五聲音階，還有其他種類的五聲音階。
雖然看起來過於特殊不免讓人懷疑，但它們的的確確是五聲音階！

在序章裡曾敘述，「只要是由五個音所組成的音階，都能夠稱為"五聲音階"。於是在這裡，要介紹幾個特別的五聲音階，包括從一般耳熟能詳到你有可能一生都沒有機會接觸的類型。可以當作實際演奏時的某個橋段，或者是創作的靈感。
首先是Ex-a的"大調五聲音階 Starting 2nd"。如同它的名稱，是在大調五聲音階之內，以第2音作為主音轉位之後所得到的

調式音階。突然提到陌生的專有名詞，或許會嚇大家一跳，但這可是日本國歌的主要音階呢！Ex-b的"大調五聲音階 Starting 5th"和Ex-a的作法相同，是從大調五聲音階的第5音開始的音階。在之後的Ex-56 & Ex-57會有實際的使用範例。拿掉大調音階的第2音與第6音的"沖繩音階"(Ex-c)則會在Ex-46多做說明。
Ex-d的"平調子"以及Ex-e的"古今調子"，皆做為古箏調音的音階。平調子音階常用於演歌，對應和弦多半是小三和弦。古今調子音階用於莊嚴的雅樂(一種日本傳統音樂)，對應和弦是Sus4和弦。而Ex-f的"音旋法·下行"，可視為是古今調子的其中一種。
Ex-g的"Pelog音階"是來自巴里島的民族音樂。通常大家比較會知道的是佛里幾亞調式，或者是被稱作甘美朗(Gamelan)音樂類型。除了這幾種類型之外，大調五聲音階在世界各國的民族音樂裡都有廣泛地被運用。

Ex a 大調五聲音階 starting 2nd

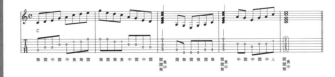

Ex b 大調五聲音階 starting 5th

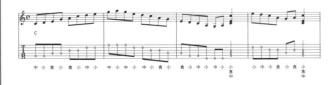

Ex c 用沖繩音階打招呼～

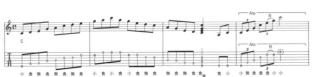

Ex d 優雅閑靜的平調子

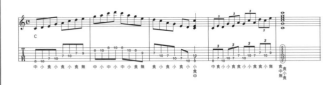

Ex e 古今調子(陰旋法·上行)

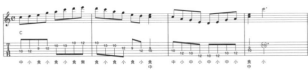

Ex f 陰旋法·下行

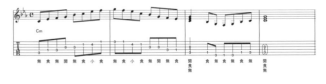

Ex g 甘美朗(Gamelan)音樂裡的Pelog音階

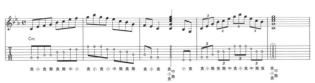

第2章 五聲音階的用法

在第1章，已學習過大調&小調五聲音階的基礎。
接下來的第2章，要運用這些知識
彈奏五聲音階的不同指型、模進動機以及Run phrase。
其中有許多都是最佳範本，
必須勤加練習直到能不加思索就彈奏出來為止！
另外，如何讓五聲音階聽起來更有藍調風格、強調和弦，
加入哪些音會讓音階聽起來更豐富等方法，也將一併傳授！
認為彈奏五聲音階Solo時已經逐漸失去靈感的人非讀不可！

一定要會彈的模進樂句

首先是基本中的基本，
彈奏五聲音階的模進練習，
最適合初學者的你！

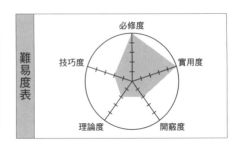

對應曲風		
ROCK	★★★★☆	
BLUES	★★★★☆	
METAL	★★★☆☆	
JAZZ	★★☆☆☆	

學習重點

一・掌握王道的模進類型！
二・彈奏16分音符的3連音強化節奏感！
三・理解何謂"複合節奏"！

難易度表

模進是指將原有主題做相同模式的進行！

"模進(Sequence)"意指「將原有主題做相同模式的進行」，為一種編寫樂句的重要手法。一般在做暖手或音階練習時，經常會彈奏這種樂句模式。Ex-1 & Ex-2彈的是根音在第6弦的第4指型，也就是A小調五聲音階最為典型的指型(圖1)。若是五聲音階的中

級者，應該很熟悉才對！對於初學者來說，乍看之下可能有些混亂，再加上搥弦&勾弦的部分，需要多花點時間練習。由於在勾弦時容易因左手過度用力向下拉扯，造成琴弦扭曲而失去音準。就算是中級以上的人也不能掉以輕心，必須將注意力放在維持音準

上一邊練習彈奏。
　P.21的兩個譜例，指型完全相同。但由於Ex-2彈奏的是16分音符，以3個音為一組的進行會有點脫拍的感覺。類似像這樣的節奏切分手法，又被稱為"複合節奏(polyrhythm)"，在音樂理論上是一種非常經典的分句法。

▲ 勾弦之前的動作。這時候第一弦稍微有點被拉扯到是正常的，但請不要太過度。

▲ 勾弦之後最容易造成音準不準。避免為了要做出勾的動作，連當作固定軸的食指位置都跑掉了。

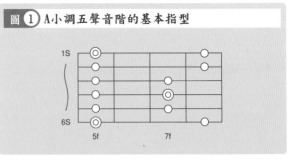

圖① A小調五聲音階的基本指型

跳過也沒關係！

理論解說

節奏拍法！
混和了兩種以上的
複合節奏指的是

雖然告訴大家不看也沒關係…果然還是希望你們看一下！(笑)接下來要說明的在本文當中所提到的"複合節奏"(polyrhythm)。「poly」是複數的意思。所以複合節奏代表的是由多種節奏拍法組合而成的節奏。以Ex-2為例，事實上是彈奏每1拍分成4等分的16分音符，但由於是以3個音為一音組的方式彈奏，於是聽起來會像是演奏3連音的錯覺(圖2)。類似這樣的進行，在許多曲風及樂器演奏當中都經常出現。為了要正確彈奏，平時就必須

多做節奏練習。請邊聽附錄MP3和節拍器，邊練習彈奏。

圖② 複合節奏的構造

聽起來像這樣…　　　　但其實是這樣！

重複的3連音？　　　3個音一音組的16分音符！

第1章 認識五聲音階的基礎
第2章 五聲音階的用法
第3章 強化彈奏技巧
第4章 五聲音階的應用

確認！ **Ex ①** 3連音的模進樂句

MP3 Track No.13

♩=120

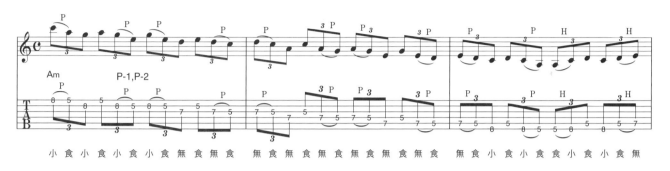

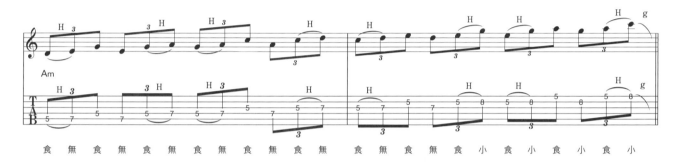

▲最典型的小調五聲音階模進類型。有許多人不擅長彈3連音，所以練習時一定要邊聽附錄MP3及節拍器。並注意勾弦時的音準不要跑掉。

練習！ **Ex ②** 以3個音為一音組的16分音符模進！

MP3 Track No.14

♩=90

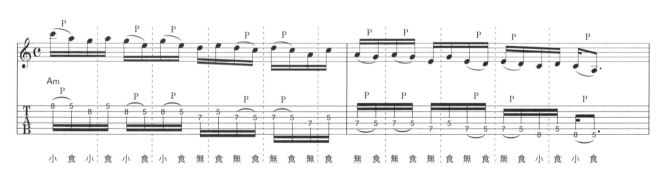

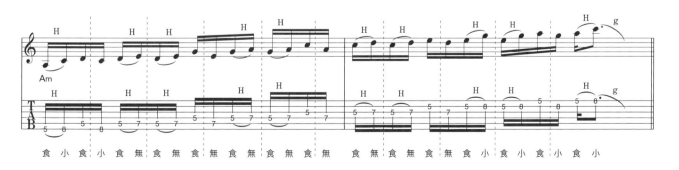

▲彈奏以3個音為一組，16分音符的複合節奏樂句。無論如何都對不到拍的人，建議一開始可以邊聽附錄MP3，邊用手打拍子。或是先將每一拍的音記起來，再挑戰整個樂句。

王道 五聲音階Run

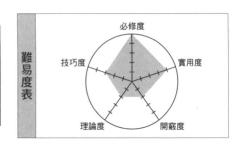

加入推弦技巧的
代表性Run phrase
注目焦點還是在推弦技巧的運用！

對應曲風					
ROCK	★	★	★	★	☆
BLUES	★	★	★	★	☆
METAL	★	★	★	☆	☆
JAZZ	★	☆	☆	☆	☆

學習重點

一・學習Run phrase的表現方法！

二・完成穩定的推弦動作！

三・用小幅度的把位移動來做音階變換！

難易度表

重複彈奏相同樂句…正是Run奏法！

"跑音樂句(Run phrase)"可說是上一篇曾介紹過的模進練習的應用。"Run"的概念是「不斷重複幾個相同的音」。基本上算是模進的其中一種，但是會比一般模進樂句的變化速度更快，並將彈奏音域範圍縮得更小。雖然在Ex-3&Ex-4的譜例當中，

每小節都變換把位，但在實際的即興演奏時，不到現場氣氛沸騰、聽眾們熱烈鼓掌之前，會永遠彈奏相同的樂句。這種作風才比較符合Run phrase的表現方式(笑)。

基本演奏技巧可以參考Ex-3的譜例，由於演奏指型較為困難，左手會

覺得有點吃力。在Ex-3與Ex-4的譜例中，手指的運指動作十分相似。但由於把位不斷變換，很容易一下子找不到Key。此時，建議各位重新複習第一章的五聲音階基本指型。

圖③ Ex-3&Ex-4的推弦點

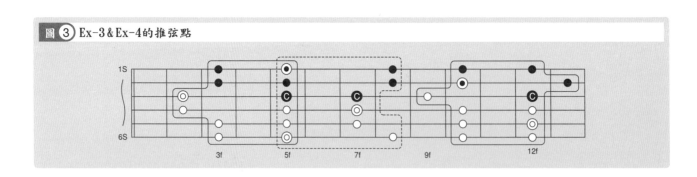

一定要會的！ 基本技巧

音痴吉他手！ 你才不會變成 了解推弦的正確做法

要彈好Run phrase的關鍵在於「推弦的速度」。推弦的要領則在於如何轉動左手手腕(P-3)。手指不須過於用力，只要轉動手腕推弦，就能確實掌握推弦的音準。尤其是在速彈樂句的演奏中，要掌控好推弦的音準並不是件容易的事。所以如果要彈「全音推弦」，那麼就要提醒自己，只能往上推一

個全音。另外還有一個重點，那就是「鬆弦時不發出任何聲音」。訣竅在於鬆弦的同時，用右手手刀悶音(P-4)。

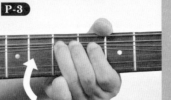

▲不用手指的力量，而是以拇指為支點，轉動手腕將弦往上推。

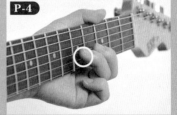

▲鬆弦時為了不發出聲音，左手手指稍微浮起來幫助消音。

確認！Ex 3 階段性的五聲音階Run

MP3 Track No.15

♩ = 120

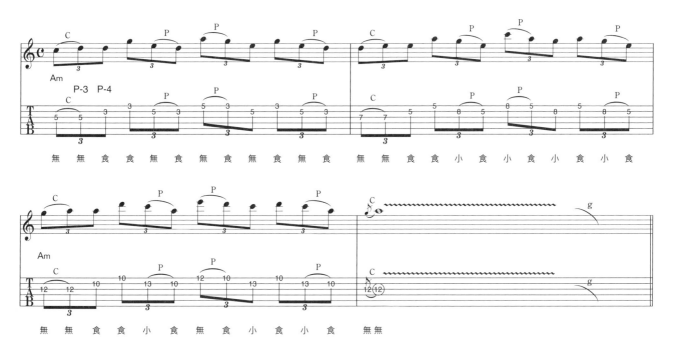

▲第1小節是彈A小調五聲音階的第3指型。第2小節是經典的第4指型。第3小節則突然切換至第1指型。注意推弦點。

練習！Ex 4 配合和弦進行的五聲音階Run

MP3 Track No.16

♩ = 90

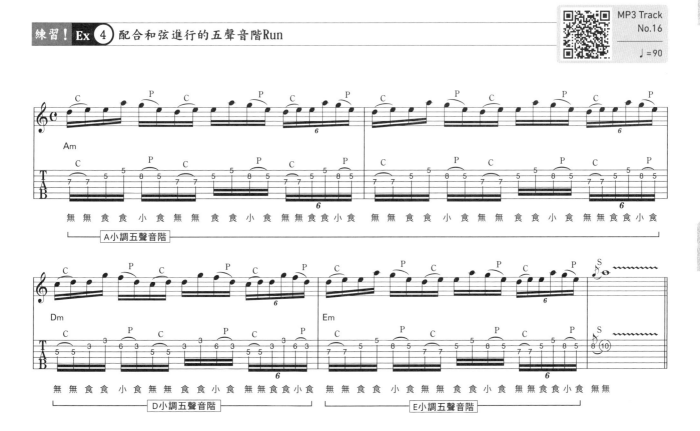

▲第1&2小節一樣是彈A小調五聲音階的第4指型。第3小節是D小調五聲音階的第1指型。第4小節是E小調五聲音階的第1指型。值得注意的是，在小幅度移動把位的同時也做了音階的變換。

連續推弦的 R&R樂句

先前介紹過，
加入推弦技巧的模進樂句，
難度將一口氣再提升！

對應曲風	
ROCK	★★★★☆
BLUES	★★★★☆
METAL	★★★☆☆
JAZZ	★☆☆☆☆

學習重點

一・維持連續推弦的節拍穩定度&音準，
　學會穩固的指型技巧！

二・清楚彈奏連音音符的每一個音！

難易度表

比起速度，更應該重視的是推弦穩定度！

本篇仍然是模進類型的練習。雖然同樣是彈奏Run phrase，但推弦的頻率可說是非比尋常！一樣是使用全音推弦，但推弦音的拍值變短，進行速度非常快，就連中級者也可能無法確實彈出正確的音準。可以先從慢速開始練習，並在加快速度之前，提高推弦的穩定度。

Ex-6的譜例，出現了5連音的音符。〔16分音符(4連音)→5連音〕的拍法一般並不常見，為了讓大家能夠清楚5連音的拍感，作者在附錄MP3裡連續彈奏了好幾次。喜歡前衛搖滾(Progressive Rock)的人，或許要習慣類似像這樣的音符變化會比較好喔！(笑)

關於左手指型，和前一篇所敘述過的相同，推完弦之後要避免發出雜音。鬆弦時，按弦的手指要在完成推弦音後一瞬間浮起來，同時併用右手手刀悶音(P-5)。

P-5

▲ 推完第3弦之後，輕輕抬高左手按弦的手指，並用右手手刀悶住第3弦。嚴禁在鬆弦時發出聲音！

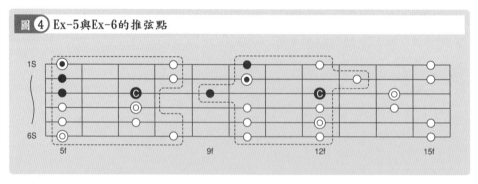

圖④ Ex-5與Ex-6的推弦點

1S　　　　　　　　　　　　　　　　　　　　　　　　　　　　6S
5f　　　　　9f　　　　　12f　　　　　15f

跳過也沒關係！
理論解說

也有克服方法！

容易亂掉的5連音，

彈奏缺乏安定感

有關出現在Ex-6裡的5連音拍法，是將1拍平均分配成5等分的"1拍5連音"，通稱"5連音"。從節奏方面來看，除了"3"以外的奇數拍法，容易讓人感到不安，而留下特殊的印象。由於拍法較為特殊，必須經過一番練習才能夠準確地彈奏。其中最常見且效果最好的方法，是「邊念五個字的句子邊練習」(圖5)。另外，在10分鐘內不斷彈奏相同的樂句，也是不錯的練習法！就算是5連音或者7連音等特殊音符，只要持續不間斷地彈奏，就會產生這其實是普通音符的錯覺！

圖⑤ 5連音節奏的練習方法

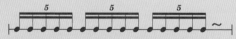

我 要 變 更 強 我 要 變 更 強 我 要 變 更 強 ～
我 要 變 更 強 我 要 變 更 強 我 要 變 更 強 ～

※重複默念五個字的句子，一邊數拍！

確認！ **Ex 5** 連續全音推弦的R&R樂句

MP3 Track No.17

♩=120

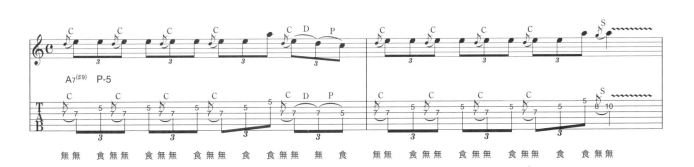

▲若是一昧的追求速度，容易忽略掉音準。尤其是初學者，建議與其一昧追求速度的強化，不如先將注意力放在左手推弦時的穩定度。第1&2小節彈A小調五聲音階根音在第6弦的第4指型，第3&4小節則是第5弦根音的第1指型。

練習！ **Ex 6** 分別彈奏16分音符與5連音

MP3 Track No.18

♩=100

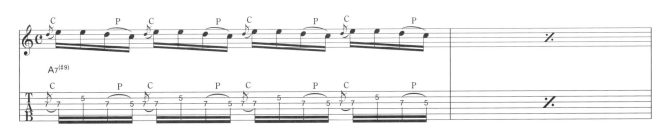

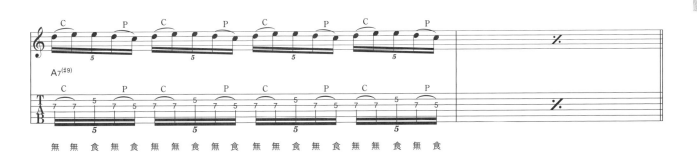

▲彈A小調五聲音階根音在第6弦的指型，相信對大家來說已經不是問題。重點是5連音！練習時請務必使用節拍器。多聽附錄MP3，也別忘了默念五個字的句子邊做節奏練習。

五聲音階 的指型移動

能夠流暢地串連
各個五聲音階指型的方法！

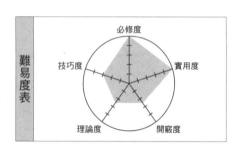

對應曲風	
ROCK	★★★★☆
BLUES	★★★★☆
METAL	★★★☆☆
JAZZ	★★★☆☆

學習重點

一・來回彈奏兩個以上的指型！

二・學習滑音及滑奏技巧！

三・嘗試使用關節按弦！

難易度表

（雷達圖：必修度、實用度、開竅度、理論度、技巧度）

串聯兩個以上的指型來拓寬演奏音域！

彈奏兩個以上五聲音階的指型，可以讓演奏音域變得更廣。但若是無法順暢連接不同指型，聽起來反而很不自然。Ex-7的譜例，在第6弦與第4弦根音的指型間不斷來回，而且都使用滑音來做串連的動作。藉由滑音技巧來連接不同指型，不僅可以減輕左手的負擔，聽起來也較為流暢自然。接

著Ex-8的譜例，把位變換較為激烈。但是基本想法與Ex-7相同，都利用滑音&滑奏做指型串連。

Ex-7開頭的關節按弦(P-6&P-7)，從技術層面來看，似乎是有點無趣然而卻又不輕鬆。關節按弦指的是用一隻手指，同時按壓多條弦上相同琴格的技巧。以4度音程級進的音符，是很生

動的旋律變化。若是用薩克斯風或者管樂器吹奏類似的樂句並不困難。但用吉他彈奏困難度就提升不少。演奏時要悶掉不需發音的弦，才能彈出漂亮的音色。

P-6

▲關節按弦的技巧，關鍵在於手指的第一關節能否自在地彎曲伸直。總之先像平常一樣 用食指按住第5弦5f。

P-7

▲完成P-6的動作之後，將手指的第一關節伸直按壓第4弦5f。然後將食指前端抬起消除前一個音，以清楚彈奏出每個音。

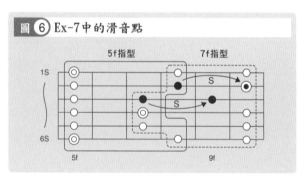

圖⑥ Ex-7中的滑音點

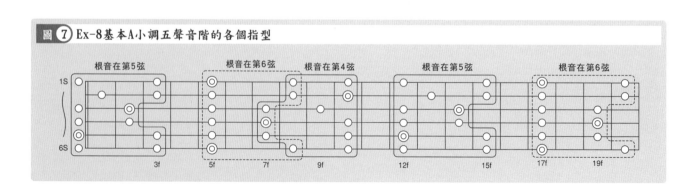

圖⑦ Ex-8基本A小調五聲音階的各個指型

確認！ Ex 7 利用滑音做指型串連

MP3 Track
No.19

♩=105

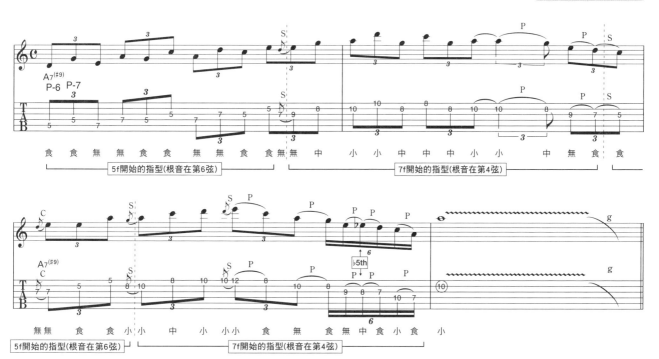

▲交互彈奏基本的第6弦根音指型以及它的上一個指型，也就是第4弦根音指型。在一開始就遇到難題─連續的關節按弦。第2小節第1拍的小指關節按弦，若是手指力量不夠的話，也可以改成用無名指。最後結尾的部分使用了♭5th(E♭音)。

練習！ Ex 8 〔第5弦根音指型→第6弦根音指型〕的移動

MP3 Track
No.20

♩=100

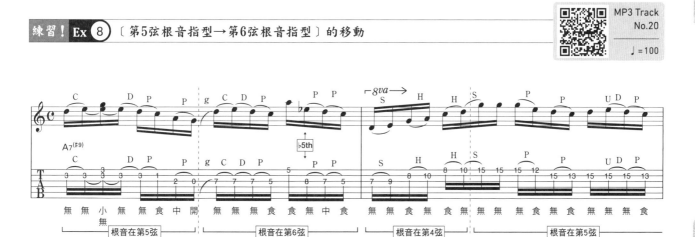

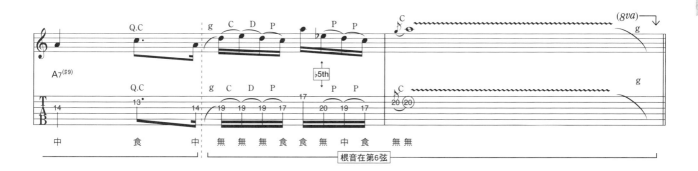

▲在變換指型的同時，旋律逐漸往高把位移動。是聽起來會令人感到興奮的樂句。第3小節第2拍的1/4音推弦，請以像是半音推弦進行到一半時突然中斷的感覺來彈奏。

達人級♭5th音用法

對應曲風	
ROCK	★★★★★
BLUES	★★★★☆
METAL	★★★☆☆
JAZZ	★★☆☆☆

簡直可以說是五聲音階的一部分了，
本篇要來告訴你♭5th該如何使用！

學習重點

一‧學習♭5th的有效用法！
二‧用Change up & Change down彈奏令人緊張的樂句！

難易度表

（必修度、技巧度、實用度、理論度、開竅度）

藉由♭5th藍調音來提升緊張感！

彈奏五聲音階Solo，想要加入其他音的時候，通常會用到♭5th(Flat 5th)這個音(在這裡是E♭音)。Ex-9 & Ex-10的把位變換都很激烈，練習時請參考下方的指型圖(圖8)。而Ex-10是Ex-9的技巧延伸版本，在聽到附錄音源之後大家應該就能清楚了解。

在樂句當中，最令人印象深刻的莫過於第1小節開頭的雙音和音。雖然從樂譜上的音符標示來看，只有第1個音標記成和音，但是彈奏後稍微讓第1弦5f的音延續久一些，就能讓和聲感持續得更久。

另外，在兩個範例練習當中，都使用了在中途改變拍法的手法。這種技巧稱作" Change up & Change down "，實際彈奏有一定的難度，所以在平時就必須跟著節拍器多加練習。

圖⑧ Ex-9所彈奏的♭5th音位置

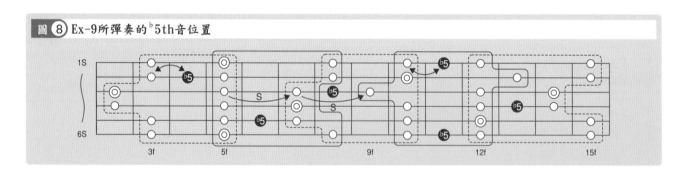

跳過也沒關係！
理論解說

它代表什麼意思？
卻不明白
雖然經常聽到♭5th這個字，

從第一頁開始認真閱讀的人，應該了解了吧？無論如何請勿跳過這專欄的文章！(笑)接下來要說明總是會被放入五聲音階裡的♭5th這個音。單從字面上的意思來看，就是從根音算起的降第5音。若是在A小調五聲音階中，♭5th音即為E♭。這個音又被稱作"藍調音(Blue Note)"，會帶給人一種憂鬱且緊張的氛圍。然而就理論而言，它正是不包含於原音階中的避用音(Avoid Notes)。但若是稍懂樂理的人想必知道，所謂的避用音其實並非是"禁止使用"的音。而是意味著它會「帶來異常的緊張感，導

致沖淡了五聲音階原本自然純粹的色彩」。

圖⑨ ♭5th究竟是什麼樣的音？

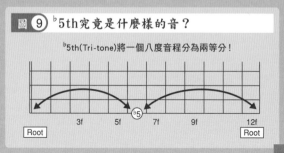

♭5th(Tri-tone)將一個八度音程分為兩等分！

確認！Ex 9 小調五聲音階加入♭5th的基本樂句

MP3 Track No.21
♩=120

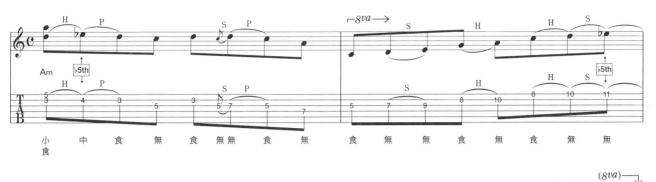

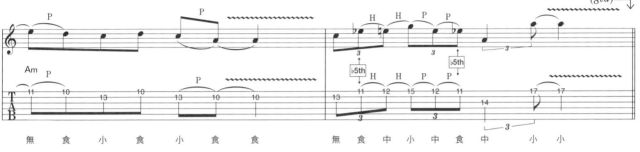

▲可以當作是Ex-10的序曲。首先是開頭的和音，接著在樂句中間彈第1弦11f的♭5th音跨越第2～3小節，這部分聽起來是不是很令人緊張呢！最後Change up至第4小節的3連音，請邊聽附錄MP3邊練習彈奏。

練習！Ex 10 小調五聲音階加入♭5th的技巧性樂句

MP3 Track No.22
♩=90

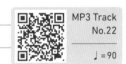

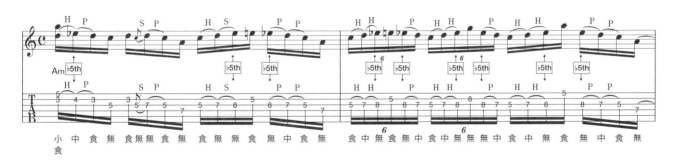

▲句型大致上和Ex-9相同。第2小節出現了難度較高的跳弦(Skipping)技巧。另外，16分音符(4連音)→6連音的Change up以及6連音→16分音符Change down手法的部分，必須清楚彈奏各拍值且嚴禁搶拍！

用M3rd＆M6th音 突顯藍調風格

如何更強烈地表現出 小調五聲音階的色彩？ 本篇將傳授你方法！

對應曲風	
ROCK	★★★★☆
BLUES	★★★★★
METAL	★★☆☆☆
JAZZ	★★★☆☆

學習重點

一・掌握M3rd＆M6th在指板上的位置！

二・藉由M3rd＆M6th讓大調音階變得憂鬱！

難易度表

替簡單的藍調樂句增添變化！

本篇要介紹如何使用M3rd及M6th音，來改變藍調樂句的色彩，產生更豐富的印象。Ex-11 & Ex-12主要彈奏A小調五聲音階，並且加入了相對於音階主音的M3rd(C#)及M6th(F#)音。我將它稱之為"大調藍調音階"。關於藍調音階的定義及說法各有不同，所以就請大家當作參考即可。

在使用類似像這樣的音階創造樂句時，有一個希望大家能夠注意到的重點，那就是「由M3rd(C#)往m3rd(Minor Third／C)下行的句型並不常見」。觀察右方的兩個譜例，一眼就能看出只要是使用3rd音的行進方式，都是從m3rd移動到M3rd的上行模式。相同的音階進行也可以使用推弦技巧來彈奏。但是m3rd到M3rd的半音或者1/4音推弦，都只能藉由推弦將音高提高。

P-8

▲第3弦10f的半音推弦，是利用向下轉動手腕的方式將弦推高一個半音。

圖⑩ Ex-11＆Ex-12彈奏的M3rd＆M6th音位置

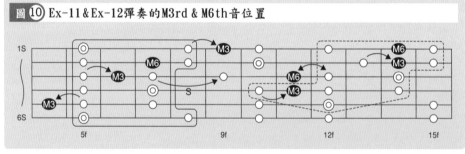

跳過也沒關係！
理論解說

聽起來不會很奇怪？

為何在小調音階裡加入大調的音，

那麼就來說明一下M3rd＆M6th吧！在小調五聲音階加入這一類的音，就會成為大調藍調音階。屬七和弦(Dominant Seven Chord)與米索利地安調式(Mixolydian Mode)最為合拍，而大調藍調音階除了和米索利地安調式的組成音相似，還包含了小調五聲音階原有的m3rd音，所以大調藍調音階不僅充滿藍調風情，與伴奏和弦的搭配度也相當高。「只要看見屬七和弦就彈大調藍調音階！」的說法，也是由於屬七和弦內包含了M3rd音的緣故。如同Ex-11&Ex-12的範例，在小調五聲音階裡加入M3rd和M6th音的話，就能得到Inside音，同時也讓樂句變得更為安定。

圖⑪ M3rd＆M6th音是指？

與屬七和弦最為合拍的"米索利地安調式" 其第3音及第6音正是M3rd & M6th！

確認！ **Ex 11** 〔小調五聲音階+M3rd & M6th〕的基本練習

MP3 Track No.23　♩=100

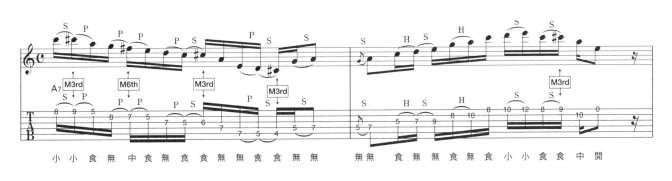

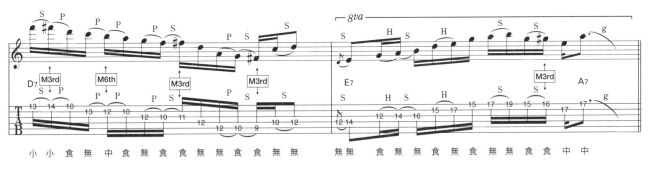

▲彈奏最基本的第6弦根音指型。在A7和弦時是用"A小調五聲音階＋M3rd & M6th"，D7和弦時是用"D小調五聲音階＋M3rd & M6th"。以這樣的方式來配合附錄MP3中的伴奏和弦進行彈奏音階。

練習！ **Ex 12** 在小調五聲音階中加上M3rd & M6th，會讓藍調感倍增！

MP3 Track No.24　♩=120

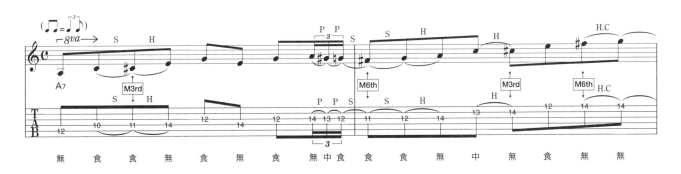

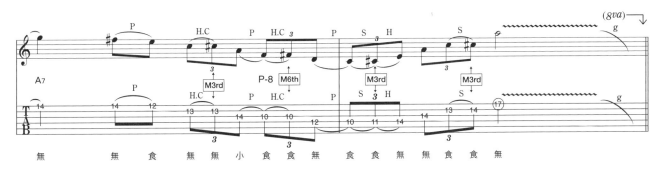

▲彈奏A小調五聲音階第5弦根音指型並加入M3rd & M6th音。第2小節第4拍從M6th(F#)到m7th(G)的半音推弦，小心別讓音準跑掉。第3小節第4拍的半音推弦則參考左頁照片(P-8)。

藉由雙音提升五聲音階的搖滾度！

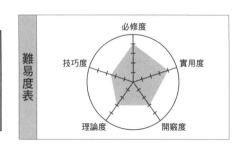

無論是Riff還是Solo都能隨心所欲使用的雙音五聲音階！

對應曲風	
ROCK	★★★★★
BLUES	★★★★☆
METAL	★★★☆☆
JAZZ	★★☆☆☆

學習重點

一・在五聲音階上容易彈奏的雙音樂句！

二・藉由雙音來體驗搖滾樂！

三・加入異弦同格技巧能更順暢地按壓指型！

難易度表

能夠輕鬆對應速彈樂句的雙音類型！

上一篇，已經介紹過要如何在小調五聲音階裡加入M3rd與M6th。本篇，則要試著用相同做法彈奏雙音樂句（Ex-13&Ex-14）。在搖滾史上最早期的"Rock'n Roll(R&R)"年代裡，並沒有「Rock=Distortion」的概念，所以若是想增加聲音厚度，就必須勉為其難彈奏雙音。然而經過不斷的演變，現在則是在開些微破音彈奏，也就是彈Crunch sound的樂句時經常使用雙音奏法。

彈奏雙音樂句，會將想讓人聽見的主旋律放在雙音的高音旋律部，也就是所謂的"Top Note"。同時常將比Top Note低5度的音做為"和音"。由於用吉他彈奏，只要使用異弦同格的按弦技巧就能輕鬆做出"完全5度"下的Voicing（圖12&13），因此彈奏高速樂句經常使用這種指型。但這麼做有個缺點，那就是音準很容易跑掉，這點還請大家多注意避免。

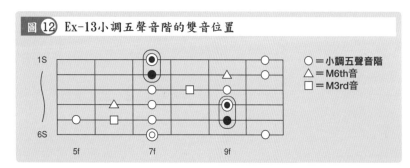

圖⑫ Ex-13小調五聲音階的雙音位置

○＝小調五聲音階
△＝M6th音
□＝M3rd音

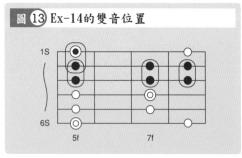

圖⑬ Ex-14的雙音位置

一定要會的！**基本技巧**

產生音色差異！

按法稍有不同就會

一根手指？兩根手指？

若是彈奏異弦同格的音，同時還要推兩條弦，有兩種不同的作法。一是用一根手指按壓異弦同格(P-9)，二是分別用不同的手指按弦(P-10)。雖然本書的附錄MP3，選擇了用一根手指制霸異弦同格的方式錄製而成，但以"教科書"的立場而言，或許應該建議大家用不同的手指按弦。用一根手指按弦的問題點在於較難清楚彈奏出兩條弦的音。但無論如何，這次的樂句主題是"Rock'n Roll"，比起彈出乾淨的音色，更注重的反而是強烈的節奏感！用一根手指按弦的指法，比起用不同手指按弦更能夠穩定住節奏，也較為符合本次的主題。

▲無名指按兩條弦然後推弦。雖然稍欠穩定感，卻多了份狂野的味道！

▲若無法用一根無名指按弦，也可以改用兩根手指按弦（只是搖滾度可能會有點下降…）。

MP3 Track No.25

確認！ **Ex 13** 雙音五聲音階的R&R Riff

♩=170

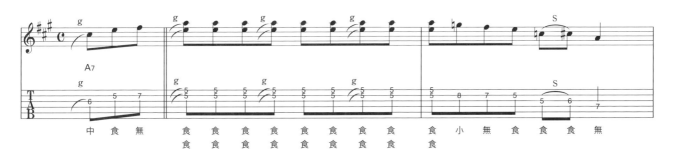

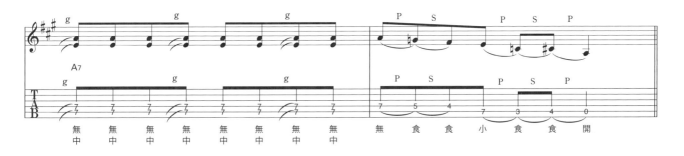

▲這正是 "Rock'n Roll" 的最佳範例！第3&4小節彈奏和第1&2小節相同內容低八度的樂句。以技術面來看稍有困難的，是如何彈好第1&3小節向上滑奏的一拍半拍法。順帶一提，背景鼓聲是模仿ZEP(Led Zeppelin Band)「Rock And Roll」這首曲子的風格！(笑)

MP3 Track No.26

練習！ **Ex 14** 藍調搖滾的五聲音階用法

♩=90

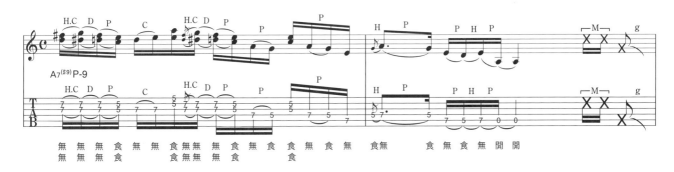

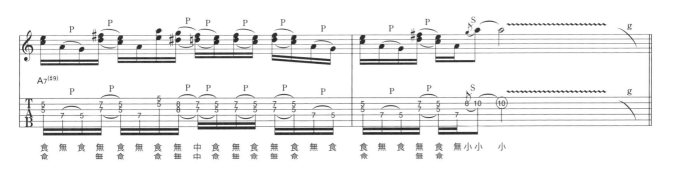

▲彈奏雙音五聲音階的樂句。其實不必做出完整的半音推弦，只要有彈出味道就可以了。從第3小節第2拍16分音符的反拍開始，連續勾弦的部分，則要確實彈奏出正確的音高。

五聲音階開放和弦

用五聲音階開放指型
來記住大調藍調的用音，
創造更接近藍調的演奏風格！

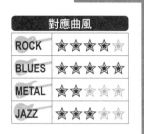

對應曲風	
ROCK	★★★★☆
BLUES	★★★★★
METAL	★★☆☆☆
JAZZ	★★★☆☆

學習重點

一・藉由彈奏開放和弦，記住小調五聲音階 + M3rd & M6th的指型！

二・試著掌握開放弦彈奏／悶音的時機！

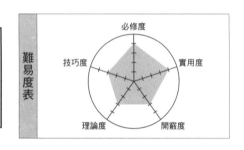

難易度表

彈開放弦五聲音階，獲得吉他最原始的音色！

彈奏開放弦，能夠獲得吉他最原始的音色。所以本篇要介紹的是「藉由開放和弦，幫助大家記住五聲音階開放指型」的方法。Ex-15 & Ex-16都是加入了M3rd & M6th的小調五聲音階，也就是"大調藍調音階"的音。使用這種奏法，將可以用單獨一把吉他，同時彈出背景和弦伴奏及主旋律。是非常重要的一種伴奏手法，請各位務必一定要學會。

練習這兩個譜例有一個共通點，就是必須正確彈奏音符的長度，也就是所謂的"音值"。彈開放弦的時候若是沒有適時悶音，會讓整個樂句聽起來模糊不清。得要拿捏好何時該讓開放弦發出聲音，何時又該悶音？才能帶給聽眾們良好的聽覺感受！

▲「第2弦1f→2f」的滑音，結束之後必須用關節按弦彈奏接下來的音，所以用食指第一關節的附近按弦。

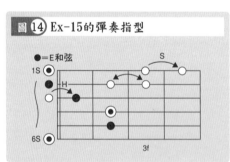

圖⑭ Ex-15的彈奏指型

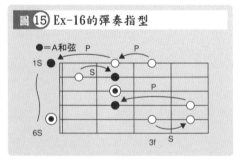

圖⑮ Ex-16的彈奏指型

跳過也沒關係！理論解說

既然書都買了就看一下嘛！(笑)可以增進自己的實力喔！這次要來討論大調&小調的3rd音。在P.30曾經提過，彈入小調五聲音階3rd音，通常都會依照〔m3rd→M3rd〕的音序來進行。除非是超速彈樂句，否則都會從m3rd往半音上的M3rd移動。

在推弦時也一樣，一般都會做m3rd至M3rd的推弦，反過來由M3rd到m3rd的鬆弦幾乎不使用。會這麼做的原因，是因為背景和弦的Dominant 7th包含了M3rd音，所以〔M3rd→m3rd〕的音序移動是從〔安定→不安定〕，會讓樂句聽起來較為不自然。

m3rd → M3rd 的順序

五聲音階的3度音基本上會是

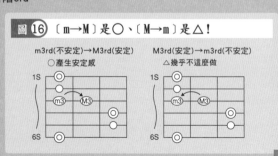

圖⑯〔m→M〕是○、〔M→m〕是△！

確認！ **Ex 15** 第6弦根音開放和弦的五聲音階樂句

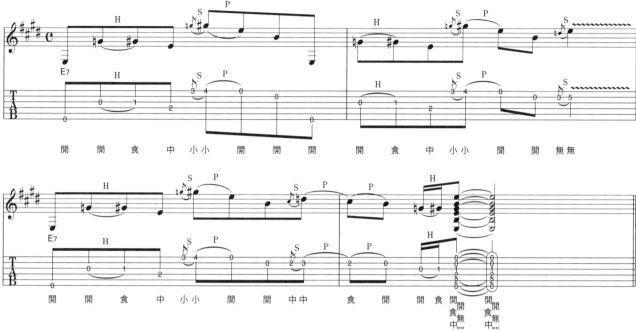

▲第6弦根音的E和弦組成音，請在腦海裡想像圖14一邊練習彈奏。包括了第1弦和第3弦上的M3rd(G#)與m3rd(G)、第2弦上的M6th(C#)及m7th(D)音。

確認！ **Ex 16** 第5弦根音開放和弦的五聲音階樂句

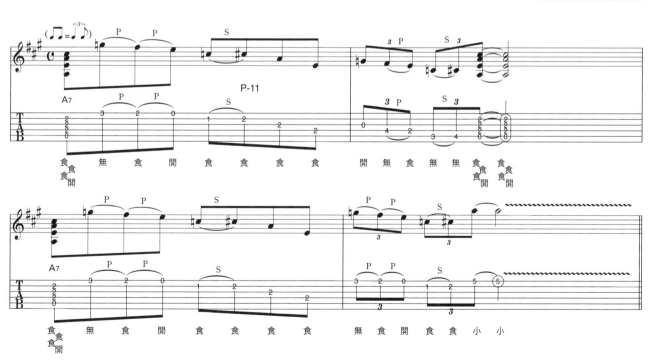

▲第5弦根音的A和弦組成音。彈奏第1弦的M6th(F#)及m7th(G)、第2弦上M3rd(C#)與m3rd(C)音。參考圖15確認音的位置。第1&3小節，用食指按壓異弦同格直接進行滑音的動作(P-11)。

配合和弦伴奏彈不同音階

必讀！
利用五聲音階彈奏
能帶出和弦特徵的Solo

對應曲風	
ROCK	★★★☆☆
BLUES	★★☆☆☆
METAL	★★☆☆☆
JAZZ	★★★★☆

學習重點

一・學會配合和弦伴奏彈奏五聲音階！
二・看穿和弦與五聲音階之間的關係！

難易度表

只要配合背景音樂彈奏五聲音階，就能帶出和弦特徵！

　　就算Backing是流行樂的和弦進行，Solo只彈奏五聲音階也能夠營造出清爽且時髦的氣氛。但是…截至目前為止，只使用一種五聲音階是不夠的！必須配合和弦進行，彈奏不同的音階才能進一步創造更動人的旋律線條。說穿了方法其實不難，如果是大調和

弦(在這裡是□maj7)就彈奏大調五聲音階，小調和弦(在這裡是□m7)就彈小調五聲音階。只要這麼做就能清楚地讓人感覺到和弦特徵！

　　然而，對於初學者來說，在彈奏Solo中要轉換音階這件事本身就有一定的難度。首先，請先練習彈奏Ex-17

的譜例，以熟悉各個五聲音階的指型。另外，若是想用這個方法進行即興創作，建議最好避免極端的音階轉換，盡可能彈奏相近的指型。

圖⑰ Ex-18與各和弦對應的五聲音階指型

・Dmaj7時

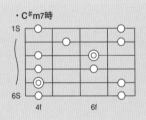
・C#m7時

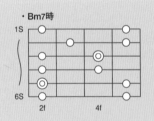
・Bm7時

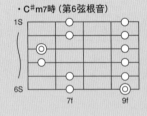
・C#m7時(第6弦根音)

跳過也沒關係！
理論解說

為何只要配合和弦伴奏就能直接彈奏五聲音階呢？

　　像這樣無論是哪個Key，直接配合和弦伴奏彈五聲音階的作法其實很常見。然而為何會有這樣的作法呢？其實五聲音階組成音的數量(5個音)大有關連。譬如說，Am7和弦的組成音是〔根音、m3rd、P5th、m7th〕，總共有4個音。若是再多加一個音(11th)，就和A小調五聲音階的組成音完全相同了(圖18)。也就是說，Am7(11)和弦與A小調五聲音階的組成音一模一樣。所以就算不去考慮樂曲的調性，將作為自然延伸音(Natural tension)的11th，跟與和弦

根音相同的五聲音階放在一起也不會產生不協調。

圖⑱ Minor 7 chord ≒ 小調五聲音階

Am7和弦的組成音	A	C		E	G
A小調五聲音階的組成音	A	C	D	E	G

比較Am7和A小調五聲音階，
發現除了第11音(在這裡是D)以外都是相同的音。
所以可以說Minor 7 chord ≒ 小調五聲音階！

確認！ Ex 17 練習配合和弦伴奏彈奏五聲音階

MP3 Track No.29 ♩=120

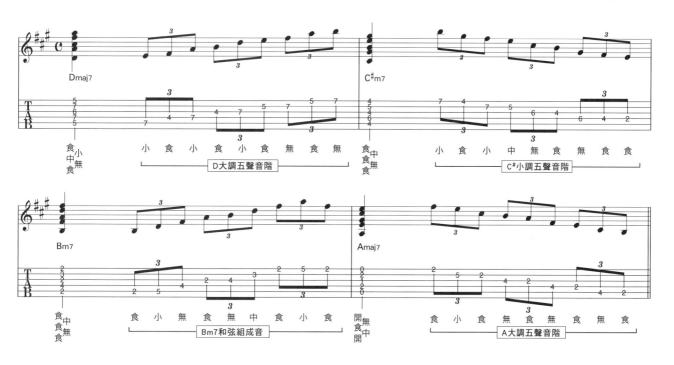

▲在A大調Key的和弦進行上，對應各個和弦彈奏五聲音階樂句。平時多練習基礎樂句，在實際演奏時就能得心應手！注意每小節開頭刷和弦的部分，要清楚彈出和弦音。

練習！ Ex 18 跟著和弦彈奏不同音階！

MP3 Track No.30 ♩=120

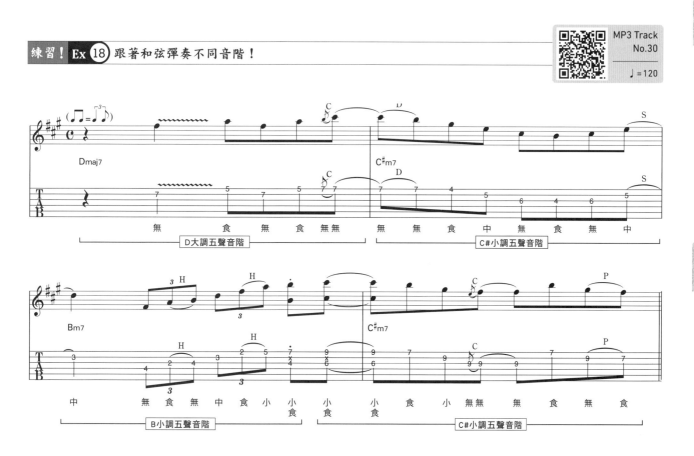

▲同樣是Key=A的和弦進行，卻完全不彈A小調五聲音階。且每小節都彈奏不同的音階。仔細觀察這個譜例，會發現是把小調五聲音階當作是和弦組成音來彈。

在和弦之間彈五聲音階

刷和弦的同時穿插五聲音階的插音，是身為Blues Rock系吉他手的必修課題！

對應曲風	
ROCK	★★☆☆☆
BLUES	★★★★☆
METAL	★☆☆☆☆
JAZZ	★★★☆☆

學習重點

一・學習如何彈插音(Fill in)！

二・習慣搖滾風拇指按弦！

三・嘗試Jimmy Hendrix的演奏風格！

難易度表

（必修度・實用度・開竅度・理論度・技巧度）

伴奏樂器只有吉他的場合，是絕佳手段！

來挑戰Jimmy Hendrix風格，刷和弦的同時彈奏插音(Fill in)的樂句。類似這樣的彈奏風格，在和弦伴奏樂器只有吉他，並且樂手是三人編制時，是十分有效的手法。想和Jimmy Hendrix一樣邊彈邊唱的人，通常不會滿足於只刷和弦的做法。原因是這麼一來，歌聲停頓之處就只剩下和弦的部分。這種時候若是沒有其他能夠提供旋律線條的樂器，經常會用吉他彈奏五聲音階來當作插音。

樂句編排通常和Ex-17的譜例相同，重複〔和弦→插音〕的順序。值得注意的是，Ex-19及Ex-20為16分音符跳躍、被稱作"Half-time Shuffle"的節奏類型。比較特別的是，右手運指用拇指按第6弦音。雖說沒有硬性規定一定要用拇指按弦，但是考慮到樂句當中有許多使用延音技巧的部分，為了盡可能增加延音的拍值，這可以說是比較好的做法。

P-12

▲盡量延長第1弦12f的音，然後撥第6弦。讓音重疊聽起來會更有搖滾味，所以要小心別讓這兩個音中斷。

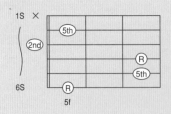

圖⑲ Fsus2和弦的指型

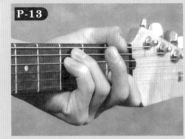

P-13

◀此和弦指型的重點是第3弦的開放音。按弦時立起手指，不要讓小指碰觸到第3弦。

跳過也沒關係！理論解說

為何還要彈其他音？

明明是普通的三和弦

和弦標記

喜歡Jimmy Hendrix，或者是有彈過他的歌的人應該知道，這類風格的吉他手們幾乎不太滿足於只彈奏三和弦(Triad)，所以通常會加入和弦延伸音。理由是由3個人所組成的樂團，在少開破音的情況下，只彈三和弦伴奏會讓人感覺過於薄弱。於是，便會在和弦和聲(Voicing)上做出一些變化，來補齊不足的部分。

例如Ex-20的第2小節，〔F→G〕的部分所使用的Voicing，是Jimmy Hendrix在「Litting Wing」這首歌裡所使用的和弦型態(form)。從Fsus2和弦到G和弦一直保持第3弦的開放音，為其獨特的和弦和聲型態。

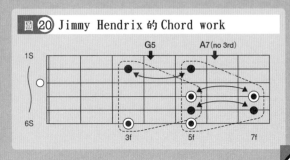

圖⑳ Jimmy Hendrix 的 Chord work

（G5　A7(no 3rd)）

確認！ **Ex** ⑲ 用五聲音階來連接不同和弦①

MP3 Track No.31

♩ = 60

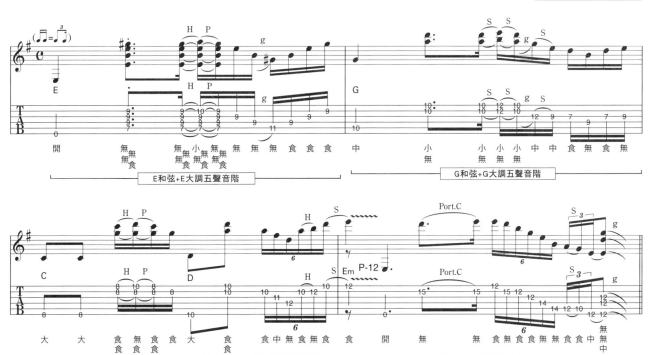

▲在變換和弦的同時，Solo彈奏的內容也跟著改變，要選擇能夠引導出各和弦特徵的五聲音階。第3小節用拇指按第6弦。值得注意的是，第4小節開頭在讓第1弦12f的音持續的狀況下，彈第6弦的開放音。

練習！ **Ex** ⑳ 用五聲音階來連接不同和弦②

MP3 Track No.32

♩ = 60

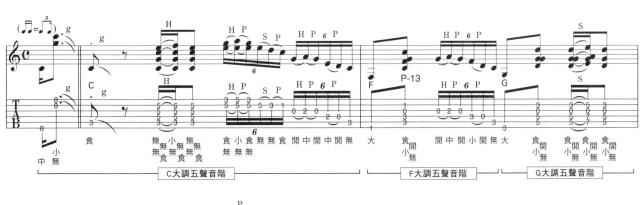

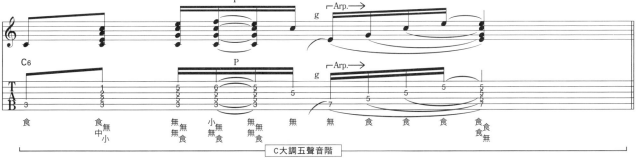

▲除了第3小節以外，為開放把位至7f把位的組合。第2小節G和弦的部分，第3弦空弦的音是必要的，注意別不小心把它悶掉了(圖19&P-13)。另外，若是使用Stratocaster的吉他，將Pick up切換至前段來彈奏這段樂句，那就再完美不過了！

綜合練習曲 之 壹

對應曲風	
ROCK	★★★☆☆
BLUES	★★★☆☆
METAL	★★☆☆☆
JAZZ	★★☆☆☆

作為第二章的總複習，試著彈奏網羅各種搖滾五聲音階用法的練習曲！
只要把這首曲子練熟，即興演奏就沒問題了!!

學習重點

一・精通搖滾五聲音階！

二・做到配合和弦彈奏五聲音階，以及大調／小調的切換！

難易度表

挑戰！ 綜合練習曲 壹 藉由搖滾系課題曲把握五聲音階的基本用法！

MP3 Track No.33~34

♩=110

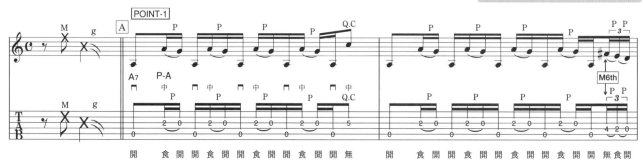

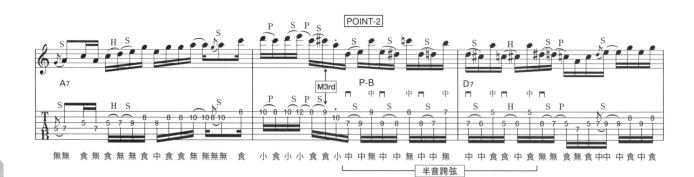

POINT-1 前奏的Riff，是用Pick撥第5弦、右手中指撥第3弦的Chicken Picking樂句(P-A)。難度不算太高，彈奏時可以仔細去體會彈片撥弦和指彈的不同之處。同時注意第5弦要悶音。

POINT-2 彈第1&3弦的6度雙音(P-B)，半音逐次下行的樂句。值得留意的是，下一小節第1拍由異弦同格按弦改成彈〔第1弦5f &第3弦6f〕。只要清楚自己是在彈A和弦，這會是個很好應用的指型。

▲〔Pick+中指〕的Chicken-Picking姿勢。

▲彈6度雙音時，為了不讓第2弦發出聲音，請用中指指腹輕輕觸弦悶音。

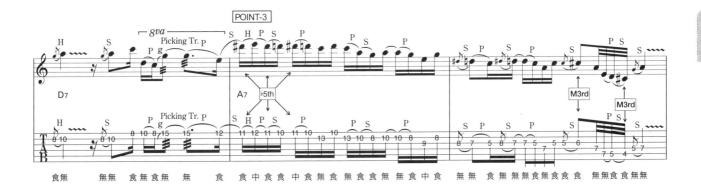

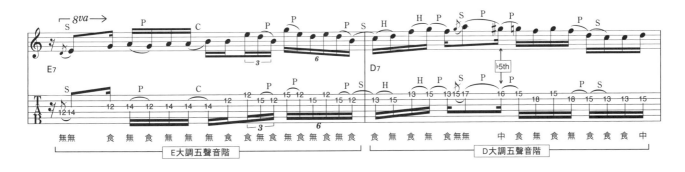

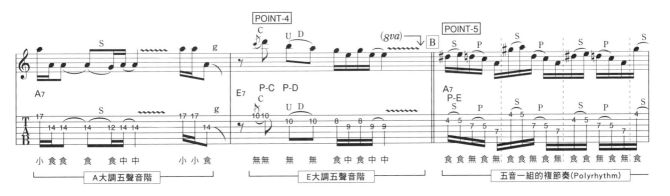

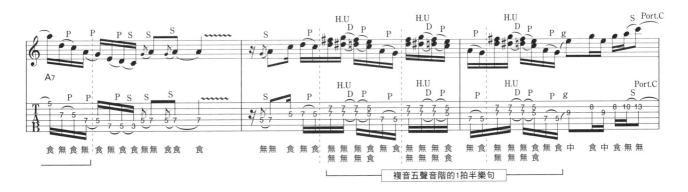

POINT-3 ▶ 這裡在五聲音階裡加入了♭5th。從食指按弦的第5弦根音指型開始，做階梯式把位下行，將各個指型〝串聯〞起來。下一個小節將♭5th作為裝飾音來彈奏。這可是高手級的作法喔！(笑)

POINT-4 ▶ 連續推弦的部分，在做第1弦10f推弦的同時，也將第2弦10f(P-C)往上推。在這個位置撥第2弦，然後再鬆弦(P-D)。可以想成「上去的時候是推第1弦，下來是鬆第2弦」。

▲做第1弦10f的推弦，同時也將第2弦往上推。

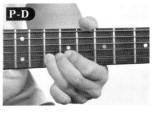

▲P-C之後撥第2弦然後鬆弦，Pick輕碰第1弦悶音。

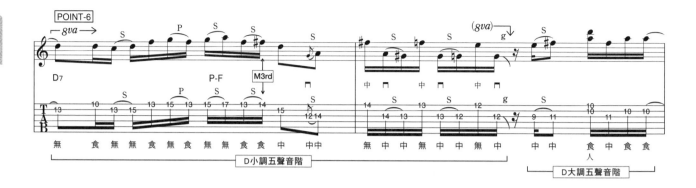

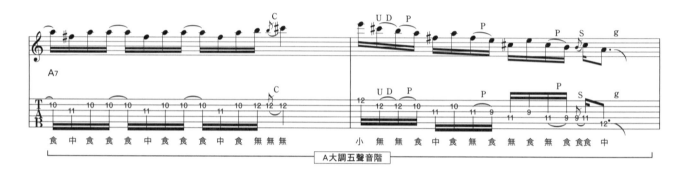

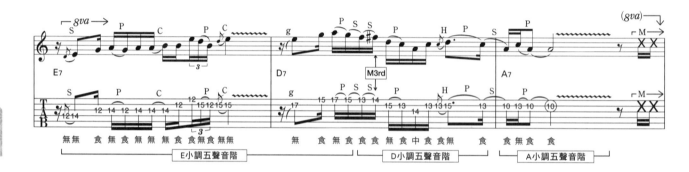

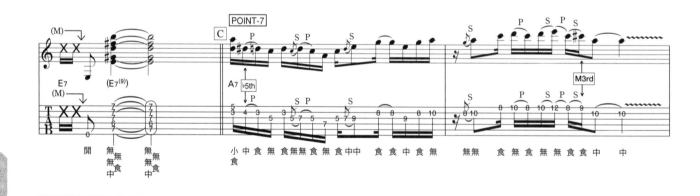

POINT-5 五音一音組的複節奏Riff。為了維持5f的指型，將拇指固定在琴頸後方不動，只移動食指彈奏滑音，這麼一來就能夠減少按錯格的失誤發生(P-E)。若是節拍不穩，反覆默唸五個字的句子作為輔助是最有效的克服辦法！

POINT-6 配合背景的D7和弦，切換至D小調五聲音階。又為了不失D7和弦的氛圍，追加彈奏第1弦14f的M3rd的音。在M3rd的前後必須彈奏許多滑音，小心不要按錯格(P-F)。

▲固定在5f的指型，只移動食指做滑音的動作。

▲有許多連續的滑音，注意別讓指型跑掉。

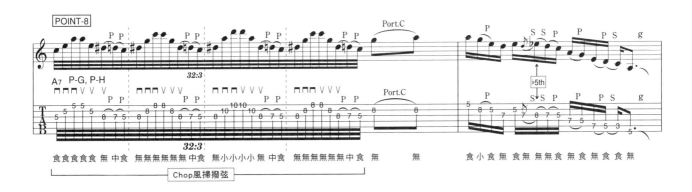

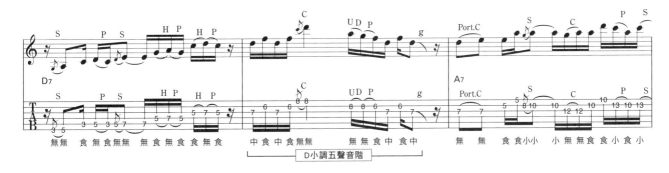

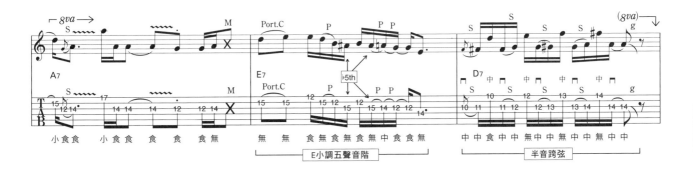

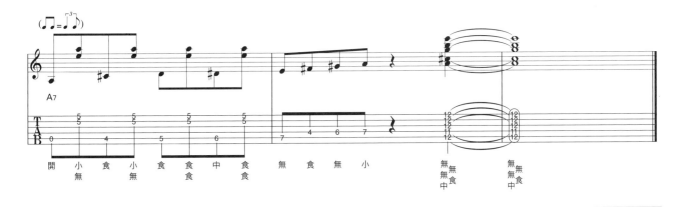

POINT-7 和前面練習過的Ex-9幾乎相同，包含了♭5th音的樂句。值得注意的是，利用滑音技巧做把位上行時，以第1&3弦上的♭5th音做為經過音。若是容易在滑音時彈錯的人，有可能是對於把位指型不夠熟悉，可以回到P.26再多做練習！

POINT-8 在3拍內平均分配32分音符的暴風掃弦(chop)樂句。練習時的重點，在於以圓滑的軌跡Picking(P-G&P-H)以及提高左右手的配合度。但最為困難的仍是拍子的分割了，關於這點在第3章的Ex-33&Ex-34會有詳細的解說。

▲向下掃撥的要領是將Pick的前端朝上，一口氣向下撥。

▲向上掃撥則是與向下掃撥相反，要將Pick的前端朝下。

五聲音階必聽名盤介紹

了解五聲音階的用法之後，趕快來聽聽值得參考的專輯！
雖然還有許許多多好專輯多不勝數，總之這10張一定要聽！！

1

GRANT GREEN
『GREEN STREET』 ('61年)

要說到擅長彈奏五聲音階的爵士樂手，就不能不提起Grant Green這個人。幾近頑強境界的Run奏法、小調五聲音階+♭5th的Solo…這樣形容大家好像會誤以為他是搖滾吉他手，但他其實是爵士樂手(笑)。雖說Grant Green的所有專輯都很值得拿來參考，但是在這裡特別推薦『GREEN STREET』這張吉他三重奏專輯。請大家在聆聽CD時，試著去體會獨特的Grant Green式律動。

2

CREAM
『WHEELS OF FIRE』 ('68年)

藉由Eric Clapton的演奏來了解五聲音階的基本用法，是很好的學習方式。尤其是在擔任Cream樂團吉他手的時期，他擅長緊湊地彈奏Run奏法以及大小調五聲音階，來營造出一種刺激緊張感，這正是五聲音階的最佳使用範本。此外，與Eric Clapton並稱三大吉他手的Jeff Beck與Jimmy Hendrix，他們的演奏也不容錯過！

3

MR.BIG
『MR.BIG』 ('89年)

想要學習更具技巧性的五聲音階使用法，那就得聽聽Paul Gilbert的演奏！收錄在MR.BIG第一張專輯裡的樂曲，讓人感受到濃厚的英式藍調搖滾風格。而Paul Gilbert高速彈奏以五聲音階為主軸的伴奏和Solo樂句，最適合拿來練習跳弦及點弦等，永不退流行的吉他演奏技法！

4

STEVIE RAY VAUGHAN AND DOUBLE TROUBLE
『IN STEP』 ('89年)

在歿後仍擁有許多擁護者的Stevie Ray，他的歌曲被稱作是藍調搖滾的典範。『IN STEP』是Stevie Ray所錄製的最後一張專輯，充滿靈性且振奮人心。在本張專輯當中，作者最為推薦的是『Riviera Paradise』這首爵士藍調樂曲，這首歌幾乎全由五聲音階構築而成，僅只如此就足以令人陶醉不已，然而在途中還插入了強烈的Chop奏法，更加讓人熱血沸騰。

5

ERIC JOHNSON
『AH VIA MUSICOM』 ('90年)

用絕美音色魅惑人心的Eric Johnson，總是華麗地使用五聲音階。無論是獨特斷句方式的模進、還是以驚人速度縱向移動的五聲音階樂句，皆只是神人的境界！只要聽他留名吉他史上的經典名作『Cliffs Of Dover』，就能真切地感受到這點。另外，收錄在『VENUS ISLE』裡的「S.R.V」這首歌，人工泛音的演奏也是一絕！

6

STEVE VAI
『PASSION AND WARFARE』 ('90年)

提到Steve Vai，一般會連想到他擅長彈奏利地安調式(Lydian)與順階和弦(Diatonic Chords)，但其實他也是數一數二的五聲音階名手。『Pass and Warfare』這張專輯，幾乎用五聲音階來編寫所有的旋律線，這點簡直令人難以置信。而『The Riddle』這首歌，他甚至在E利地安調式裡彈D#小調五聲音階。若你願意花些心思仔細聆聽這張專輯，將會發現更多Steve Vai的獨特創意隱藏在其中！

7

PRIDE & GLORY
『PRIDE & GLORY』 ('94年)

無庸置疑，Zakk Wylde是HR/HM界的五聲音階大師！無論是他與Ozzy Osbourne所共同製作的幾張專輯，或者由他所領導的樂團Black Label Society的系列作品，皆屬於五聲音階力作。但作者最為推薦的是他更早期的作品，充滿了鄉村樂與南方搖滾(Southern Rock)風格。除了單純的技巧性演奏之外，Wah-wah效果的用音也很值得注目！

8

RICHIE KOTZEN
『MOTHER HEAD'S FAMILY REUNION』 ('94年)

Richie Kotzen也是搖滾史上的五聲音階大師之一。只要聆聽收錄在『MOTHER HEAD'S FAMILY REUNION』專輯裡的主打歌曲，就能充分體會到他的厲害。Richie Kotzen的最大特色，是充滿大調藍調氣氛的句型，以及熟練的指彈技巧。尤其是他使用伸展技巧彈奏加入垂勾弦的五聲音階，其速度之快已到達非常人的境界！老實說，我不認為有人能copy的起來！(笑)

9

ALBERT LEE
『HIDING/ALBERT LEE』 ('04年)

英國出身的超絕鄉村吉他手：Albert Lee，是史上最重要的吉他手之一。除了鄉村樂風的五聲音階用法之外，還有指彈技巧的Banjo rolls(輪指與Delay trick等，都很值得做為學習參考！在此處推薦的是，分別在'79及'82年發行的第一張與第二張專輯之合輯，這樣的組合是不是很划算呢？其中Albert Lee的代表曲『Country Boy』必聽！

10

ALLAN HOLDSWORTH
『AGAINST THE CLOCK』 ('05年)

Allan Holdsworth不僅善於做出流暢的垂勾弦技巧，他也很擅長使用伸展技巧來彈奏五聲音階。但他總是將五聲音階隱藏在令人費解的和弦進行，與奇妙的音階轉換當中，而不容易被人發現(笑)。也正因如此，「彈奏不像五聲音階的五聲音階」是他最大的特色。尚未聽過他的演奏的人，不妨從『AGAINST THE CLOCK』這張精選輯開始，試著去接觸Allan Holdsworth獨特的音樂世界。

第3章 強化彈奏技巧

第3章，要介紹以五聲音階為基礎的樂句手法。
除了跳弦及掃弦、點弦、手指伸展按弦…等常用技巧，
也包含了節奏方面的訓練，因此整體難度將提高不少。
但只要能夠克服這些關卡，
你的吉他演奏能力將會大大提升！
彈奏本章節的練習樂句，在肉體上或許會稍感不適，
為了追求進步請大家一定要忍耐！千萬不能放棄！

五聲音階的跳弦

即使是音程差距較大、無法事先預測的兩個音，也能用跳弦奏法克服！

對應曲風

ROCK	★★★★☆
BLUES	★★☆☆☆
METAL	★★★★☆
JAZZ	★★☆☆☆

學習重點

一・藉由跳弦來體驗較大的音程移動！

二・跳弦的同時得好好悶音！

三・試著彈奏一弦3音的類型！

難易度表

（必修度／實用度／開竅度／理論度／技巧度）

跳弦樂句帶給聽眾不同印象！

在本章，會試著用更富技巧性的做法來彈奏基本五聲音階。首先要介紹的技巧是邊跨弦邊彈奏的"跳弦奏法"。只要使用這個技巧，就算是簡單的左手運指指型，也能做出讓聽眾出乎意料、大幅度的音程移動。

Ex-21正是一個很好的範例。運指&拍子的組成，和第2章所介紹的Ex-1完全相同。但是在這裡，我們試著用跳弦的做法去形成音程差距較大的旋律起伏，營造出有別於單純的模進樂句，產生令人印象深刻的感受。而在Ex-22，彈奏一條弦上3個音階內音。這種被稱為"3 note per"的做法，是會產生更大音程差距的搥勾弦樂句類型。在開始彈練習樂句之前，請先參考圖21&圖22，確認好各弦上需做跳弦技巧的位置。

就技術層面而言，有一個值得注意的重點，那就是跳弦時很容易產生雜音。從視覺上來看，手指的動作似乎充滿了躍動感，但在實際運指時，必須多加留意手指細微的動作。請參考下方照片(P-14&P-15)。

▲跳弦時手指的伸展技巧。為了悶掉不必要的雜音，用食指前端輕觸第2弦悶音。

▲按第3弦17f，用小指指腹輕壓第2弦。這麼一來，即便不小心發生撥弦失誤也不怕！

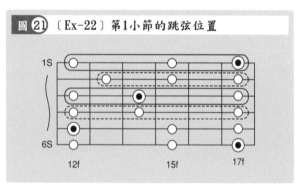

圖21 〔Ex-22〕第1小節的跳弦位置

圖22 〔Ex-22〕第3~4小節的跳弦位置

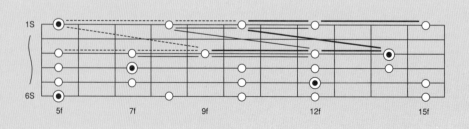

確認！ **Ex 21** 基本指型的跳弦模進樂句

MP3 Track No.35

♩=120

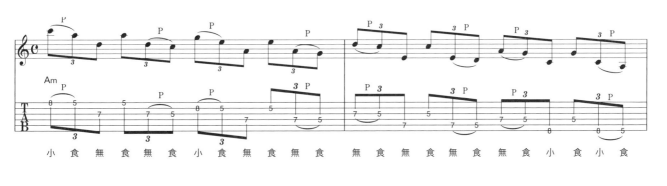

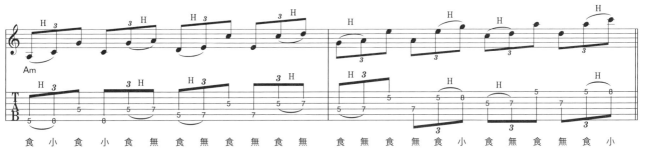

▲用跳弦技法彈奏Ex-1的模進樂句。音程差距較大，在演奏上更具技巧性。悶掉不必要的雜音，注意勾弦時要彈奏出正確的音準。另外，也可以用相同概念練習彈奏其他指型。

練習！ **Ex 22** 加入手指伸展技巧的跳弦模進樂句

MP3 Track No.36

♩=90

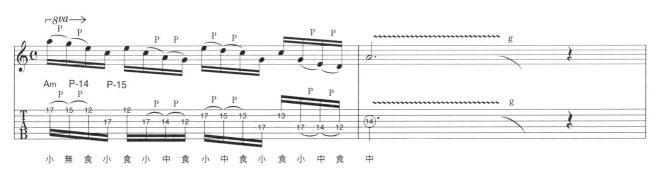

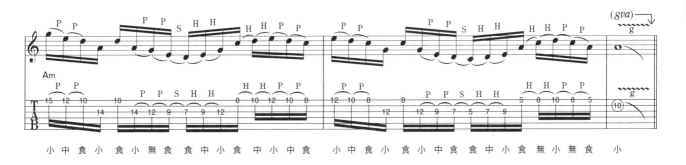

▲第1小節第1&2拍，是彈奏第1&3弦上的組合。第3&4拍則是在第2&4弦上縱向移動的樂句。由於手指所需伸展的範圍較大，注意所彈奏音準的正確性。

五聲音階的 交替撥弦

交替撥弦能讓
五聲音階聽起來強而有力！
適合拿來確認雙手的基本功！！

對應曲風	
ROCK	★★★☆☆
BLUES	★★☆☆☆
METAL	★★★★☆
JAZZ	★★☆☆☆

第1章 認識五聲音階的基礎
第2章 五聲音階的用法
第3章 強化彈奏技巧
第4章 五聲音階的應用

學習重點

一・學會彈奏機械式交替撥弦(Full Picking)！
二・讓左右手拍點一致！
三・攻略10音&6音的模進樂句！

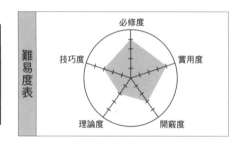

難易度表（必修度、實用度、開竅度、理論度、技巧度）

氣勢雖然重要，但須注意讓左右手拍點一致！

從本篇開始，將正式進入技巧解說的部分。並不會提及艱難的理論，所以請大家放心！本篇要練習用Full Picking來彈奏小調五聲音階，傾向於手部力量的訓練。Ex-23為Zakk Wylde風格的Run phrase，彈的是第1&2弦上的E小調五聲音階+♭5th，關於指型相

信大家應該沒有問題(圖23)。練習時只需把握一個重點，那就是"快速&充滿力道"。若想彈奏出更接近Zakk Wylde味道的人，請參考P-16。

Ex-24是將Eric Johnson經常彈奏的模進類型，匯集整理成適合拿來練習的樂句。每1拍半為一音組，連續機

械式地彈奏交替撥弦。想彈好類似的Full picking樂句，重點就在於左右手拍點的配合。若是雙手的時間點不一致，便會讓某些音的拍值變短，產生一種零碎的印象。除了強而有力的Picking，同時也要注意別讓音色變得髒亂。

▲為了成就強而有力的Full Picking，右手的動作很重要。盡可能迅速且大幅度擺動手腕。

▲對初學者來說，一音半推弦是較難突破的關卡。除了無名指以外，也用中指&食指輔助，然後轉動手腕一口氣將弦往上推！

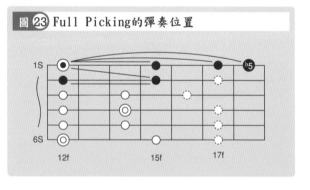

圖23 Full Picking的彈奏位置

六弦達人

你不可不知！

來介紹一下搖滾樂手裡的五聲音階名人！

在搖滾樂手當中，使用五聲音階的高手不在少數，在這裡要介紹兩位風格迥異的吉他手。首先，是以使用Les Paul Custom吉他為註冊商標的Zakk Wylde。他用驚人速度彈奏的五聲音階Run，總讓人忍不住大呼精彩！另一方面，深情的木吉他自彈自唱也是他的拿手好戲。

還有一人是Eric Johnson，作者認為他是現下擁有最美音色的吉他手。Eric Johnson能將吉他的潛力發揮到最大限度，在他完美手勢之下飛躍的五聲音階演奏，已然是神人境界！

Zakk Wylde

Eric Johnson

pix:Hideo Kojima

確認！ Ex 23 Zakk Wylde 風 Full Picking 五聲音階樂句

MP3 Track No.37 ♩=160

MP3 Track No.38 ♩=80

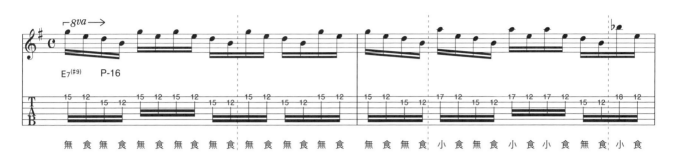

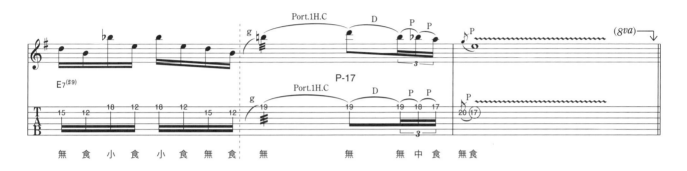

▲以10個音為一音組，不斷重複的模進練習。為了彈出Zakk Wylde的味道，請將音箱的EQ&Gain開到10！而如何在彈破音時將不需要的雜音抑制到最小，才是彈好此樂句的關鍵。各位可以試著觀賞他的影片，會發現Zakk Wylde的一舉一動出乎意料的纖細。

確認！ Ex 24 Eric Johnson 風 Full Picking 五聲音階樂句

MP3 Track No.39 ♩=150

MP3 Track No.40 ♩=80

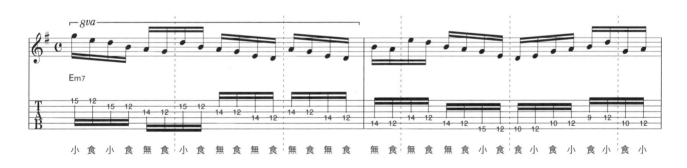

▲基本上，在彈奏時會將Pick up切換到前段，唯有最後的推弦才切換到後段。這麼做可以突顯出推弦顫音，讓演奏聽起來更具張力。Eric Johnson本人便能完美操控細膩的顫弦幅度，很值得大家當作參考。

一弦3音的五聲音階

「彈一條弦上的2個音，還不夠快…」
若是有這樣的煩惱，
就改彈3音類型！

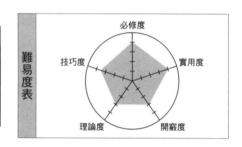

對應曲風	
ROCK	★★★★☆
BLUES	★★☆☆☆
METAL	★★★★☆
JAZZ	★★☆☆☆

學習重點

一・加入經過音，彈一弦3音類型！

二・把握哪些音可以當作經過音！

三・學會小幅度掃弦(Economy Picking)的基礎！

難易度表

（必修度・實用度・開竅度・理論度・技巧度）

在五聲音階裡加入經過音，成為一弦3音類型！

五聲音階的基本指型，雖是一弦2音的類型，卻不適合用來彈高速樂句。原因是需做較多換弦動作，而導致速度不夠快。關於這個問題，有個很好的解決方法，那就是加入"經過音"，將原先彈奏的位置各往後挪動一格，硬是彈3個藍調音！沒錯，正是如此強硬的做法(爆)。最先開始這種彈奏方式

的是Rich Blackmore，到了Paul Gilbert的年代，彈奏一弦3音類型已成為搖滾吉他手們的常用手法。

在Ex-25&Ex-26所彈奏的，是加入各種經過音之後，組成類似多利安調式的奇妙音階。但是必須提醒大家，基本上只有在彈高速樂句時，這樣的彈奏方式才會是有效的手法。順帶一

提，在圖24的指型內演奏速彈Riff，就會變成Paul Gilbert風格的機械式速彈樂句。套用一句他曾說過的話「用多數調性音(Inside)來包圍少數非調性音(Outside)」，這麼說各位是否馬上就明白了呢？

▲在彈人工泛音時凸槌會很糗(笑)，所以請大家多注意。首先先用和平常一樣的方式Picking。

▲P-18之後，右手拇指的側面輕輕碰弦。彈人工泛音其實有一些訣竅，請大家試著去找出來。

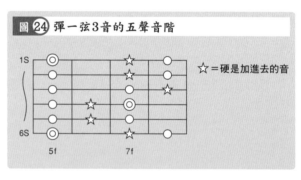

圖24　彈一弦3音的五聲音階

☆＝硬是加進去的音

一定要會的！基本技巧

基本動作！

確認一下小幅度掃弦的

最適合彈奏超高速樂句，

Ex-26的上行樂句，是用小幅度掃弦的方式Picking，那麼就在這裡說明一下好了。小幅度掃弦可說是在彈奏高速樂句時，最好用的Picking方式。但是對於習慣交替撥弦的人來說，或許會感到相當不順手。所謂的小幅度掃弦，其實是在追求速度的前提下，所產生的一種Picking方式，比起交替撥弦，能用更少的動作來發出聲響(圖25)。在剛開始練習的時候，右手通常會陷入暴走狀態而不受控制。另外，雖然在彈上行樂句時經常會用到向下的小幅度掃弦。然而在彈下行樂句時卻很少人會使用向上的小幅度掃弦。也正因如此

作者目前正在猛練習當中(爆)！

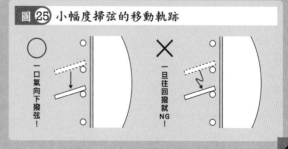

圖25　小幅度掃弦的移動軌跡

一口氣向下撥弦！

一旦往回撥就NG

確認！ **Ex 25** 彈一條弦上3個音的類型

MP3 Track No.41

♩=140

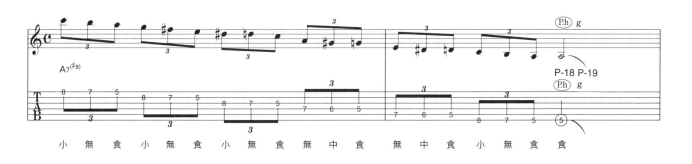

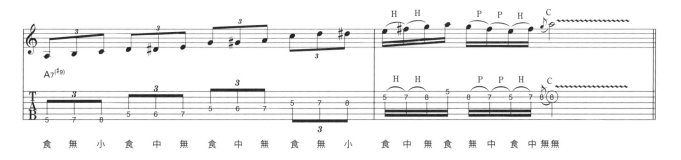

▲彈第6弦根音的A小調五聲音階，在每條弦上加入一個裝飾音，硬要(?)彈一弦3音類型。這是Paul Gilbert之後的技巧派吉他手們經常使用的手法，尤其第1~3弦的指型特別好記，所以使用頻率很高。至於人工泛音的部分，請參考P-18&P-19。

練習！ **Ex 26** 加入小幅度掃弦的技巧變化型

MP3 Track No.42

♩=170

MP3 Track No.43

♩=80

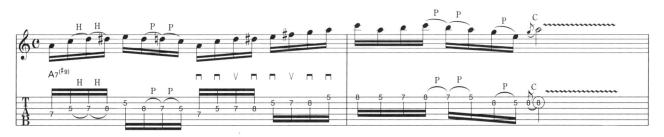

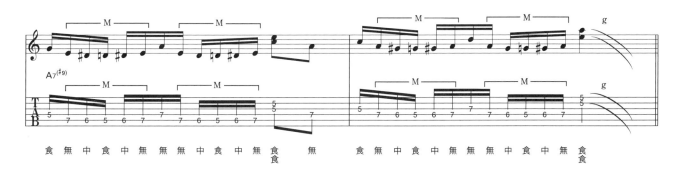

▲用彈上行樂句時的最佳Picking方式，"小幅度掃弦"來彈高速樂句。基本用法是A小調五聲音階+♭5th。請注意一下第4小節，第4弦6f(G#音)的M7th雖不在原本設定的彈奏音域內，但是也可以當作經過音使用。

伸展手指彈 一弦3音類型

加上手指伸展技巧
就能拓寬音域！
但是嚴禁過度勉強！

對應曲風	
ROCK	★★★☆☆
BLUES	★★☆☆☆
METAL	★★★☆☆
JAZZ	★★☆☆☆

學習重點

一‧伸展手指彈一弦3音的類型！
二‧擴展指板的音域使用範圍！
三‧（在自己的極限內）習慣手指伸展技巧！

難易度表

利用手指伸展技巧，彈奏音程差距較大的句型！

上一篇，我們介紹過在五聲音階裡追加經過音，彈一弦3音類型。本篇則要告訴大家，如何使用手指伸展技巧彈奏難度更高、音程差距更大的樂句。

在Ex-27，彈奏的是圖26的E小調五聲音階，以6個音為一音組向上爬升，單純的模進樂句。特別是低把位的部分，需要用到手指伸展技巧(P-20)。若是長期彈奏類似的樂句，很容易造成左手負擔過大，甚至有可能引起腱鞘炎。所以建議大家在練習之前先做一些暖手動作，能夠降低受傷的可能性。

而Ex-28，是在A小調五聲音階中以兩弦為一組，每條弦上一弦3音的音組編排。由於每一組的移動皆為一個八度音程，指型應該不難記住。但是音階的移動方式是由左上至右下的斜角進行，容易在彈到一半時漸漸搞不清楚位置，這時可以參考圖27。

P-20 低把位的手指伸展會讓手指感到緊繃，建議彈奏時將拇指放在琴頸後方輔助。

P-21 若是無法伸展手指，將每一個音分開，用跳躍的感覺來按也OK。千萬不要過度勉強自己！

圖26 E小調五聲音階的大幅度伸展指型

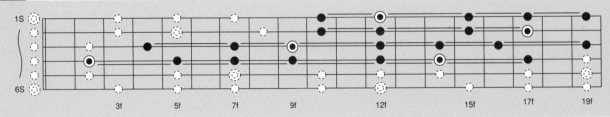

圖27 用伸展技巧做五聲音階的八度音程移動

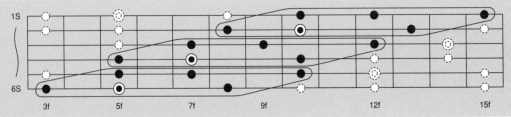

確認！ **Ex 27** 伸展手指彈一弦3音的類型

MP3 Track No.44 ♩=130

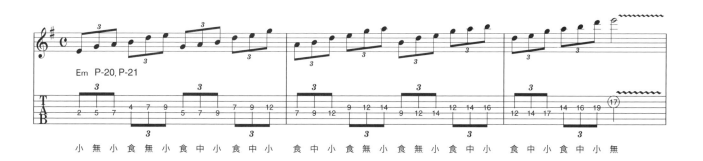

小 無 小 食 無 小 食 中 小 食 中 小 　食 中 小 食 無 小 食 無 小 食 中 小 　食 中 小 食 中 小 無

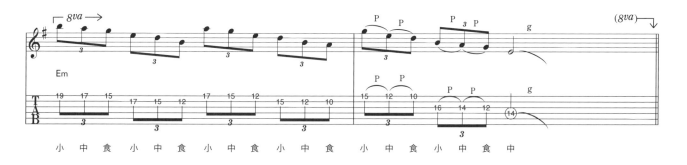

小 中 食 小 中 食 小 中 食 小 中 食 　小 中 食 小 中 食 中

▲E小調五聲音階一弦3音類型的基本指型。由於每個人手的大小、能伸展的程度不同，而且手指伸展的練習，也不是短時間內就能看到成果的。所以只要慢慢練習，並且做到能有效率地運用手指即可。再次提醒大家不要過度勉強，以免受傷！

練習！ **Ex 28** 伸展手指做五聲音階的八度音程移動

MP3 Track No.45 ♩=100　MP3 Track No.46 ♩=60

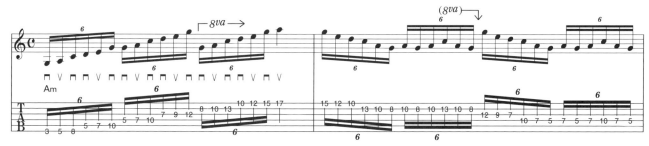

食 中 小 食 中 小 食 中 小 食 中 小 食 中 小 食 中 小 小 　小 中 食 小 中 食 中 食 中 小 中 小 中 食 小 中 食 中 食 中 小 中 食

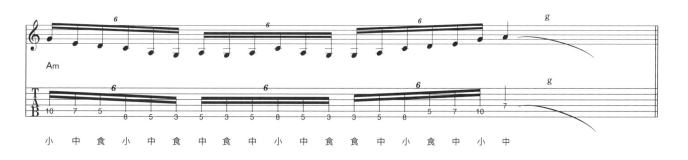

小 中 食 小 中 食 中 食 中 小 中 食 食 中 小 食 中 小 中

▲以兩條弦為一組，在 A小調五聲音階內做八度音程移動的機械式樂句。將手指保持在伸展的姿勢，然後移動手腕。此外，附錄MP3的音源中，在向上爬升時右手的Picking方式為小幅度掃弦。

加入點弦 彈一弦4音類型

學會一條弦上的3音類型之後,接著當然就是4音類型!而且還要加上點弦!

對應曲風	
ROCK	★★★☆☆
BLUES	★☆☆☆☆
METAL	★★★★☆
JAZZ	★☆☆☆☆

學習重點

一・加入點弦彈一弦4音類型!

二・在點弦同時漂亮的悶音!

三・掌握左手點弦先行的技巧!

難易度表

必修度 / 實用度 / 開竅度 / 理論度 / 技巧度

左手點弦著重的並非力道,而是瞬間的爆發力!

由Eddie Van Helen所創始,加入"點弦技巧"依序彈奏五聲音階組成音的"4 note per string",至今仍有許多吉他手們廣為沿用。而本篇,我們就要來介紹此種五聲音階類型。左手和上一篇所介紹過的一弦3音類型相同,由於要彈一條弦上的3個音,對於左手的負擔較大(P-22)。請先暖手之後再開始彈奏。接著,左手運指的同時,負責點弦的右手則同時要悶音。請參考P-23,做出完美的悶音動作。

技術層面而言最為困難的部分(P-24),是Ex-29&Ex-30在上行時,需用左手點弦的方式彈出第一個音。比起用力點弦,左手手指瞬間的爆發下壓速度才是彈好點弦音的重要關鍵。需要特別注意的是,在摩擦到弦時容易產生"Scratch Noise",建議在一開始最好先調成Clean Tone並且慢速練習彈奏,等到習慣之後再打開破音

&Tempo。另外,雖然可以用食指和中指來點弦,但一般人通常都是食指點弦比較有力,所以在彈奏以點弦技巧

P-22

P-23

P-24

為主的樂句時,還是利用食指來彈會比較好。

P-22
▲左手使用伸展技巧彈一條弦上的3個音,再加上右手的點弦,便成為一弦4音的五聲音階點弦類型。

P-23
▲點弦時,通常會用右手拇指根部及手掌側面輕碰低音弦悶音。這個部分意外地容易被忽略,請大家多留意。

P-24
▲第2小節的上行樂句,彈每條弦上的第1個音時,是用左手食指敲擊指板以發出聲響。注意音量控制&節奏的穩定性。

圖28 Ex-29八度音程的把位移動

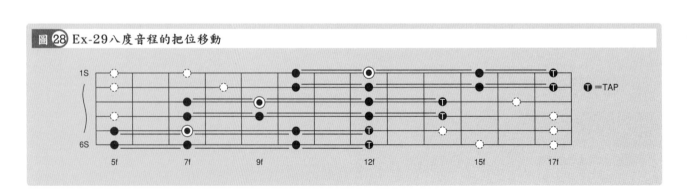

T = TAP

MP3 Track No.47	MP3 Track No.48
♩=100	♩=50

確認！ Ex ㉙ 一弦4音的五聲音階八度音程移動①

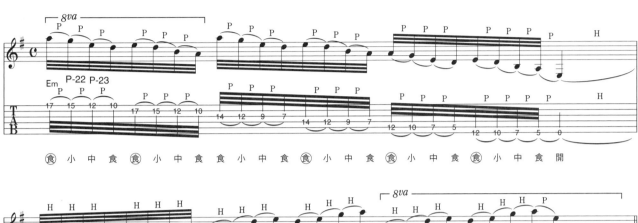

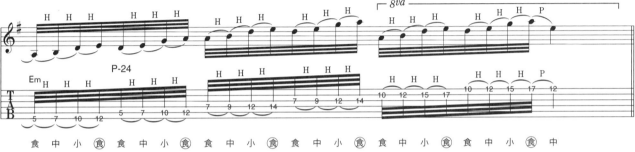

▲以兩條弦為一組，將E小調五聲音階音階內音做八度音程移動的指型(圖28)。由於弦移＆把位變換相當激烈，重要的是如何減少摩擦到弦所產生的 "Scratch Noise"。而最簡單的應對方式，是降低效果器上破音的增益程度。

MP3 Track No.49	MP3 Track No.50
♩=100	♩=50

練習！ Ex ㉚ 一弦4音的五聲音階八度音程移動②

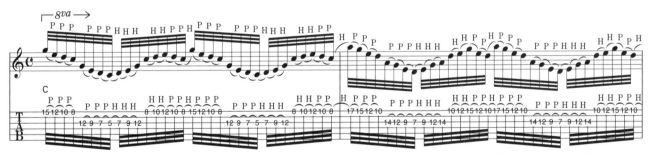

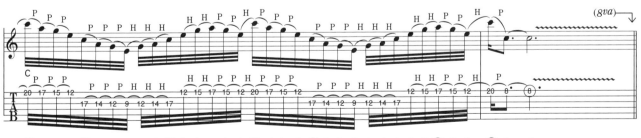

▲藉由跳弦，並做搥勾弦來一口氣彈奏廣大音域的樂句。由於每小節的第2＆4拍上點弦的拍點不同，請以一拍為單位，確實做出每拍的點弦技巧。另外，上行時第1弦的起始音是左手的搥音。

4音類型 的超級難關

本篇要來挑戰手指伸展的極限，彈音域範圍更廣的五聲音階！

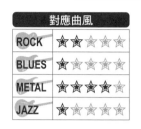

	對應曲風	
ROCK	★★☆☆☆	
BLUES	★☆☆☆☆	
METAL	★★★★☆	
JAZZ	★☆☆☆☆	

學習重點

一・伸展手指彈一弦4音類型！
二・掌握伸展手指的訣竅！
三・鍛鍊強而有力的左手！

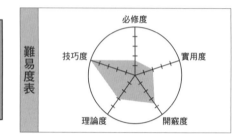

難易度表

Fusion系吉他手御用的伸展五聲音階！

介紹了這麼多手指伸展技巧，各位也差不多感到厭煩了吧(爆)。接下來要介紹的是Allan Holdsworth等Fusion系技巧派吉他手們，所使用的五聲音階4音類型。在上一篇，已經練習過加入點弦技巧彈奏的一弦4音類型五聲音階。本篇，則要挑戰伸展左手手指來彈奏五聲音階的音階內音。再次提醒大家，短時間且密集的練習正是造成腱鞘炎的元兇。所以各位絕對不能偷懶，在正式彈奏之前一定要做暖手運動！當小指根部及關節附近感到痠痛時，也請立刻稍作休息！

Ex-31是確認基本把位&運指的練習。除了運用到左手的四隻手指，加入搥勾弦技巧的部分也讓人覺得有些難度。注意第1&2小節跳弦的部分，第1&3弦的運指方式有些變化。Ex-32是在C大調和弦進行上彈奏E小調五聲音階，可說是提前預習第4章應用篇的內容。在做貫穿整個練習的搥勾弦技巧時，注意從頭到尾讓音量一致。

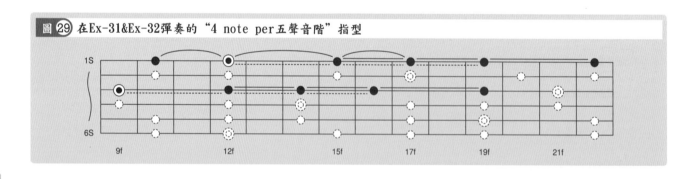

圖㉙ 在Ex-31&Ex-32彈奏的 "4 note per五聲音階" 指型

一定要會的！ 基本技巧

也沒在怕心 就算是超級手指伸展 只要熟悉規則，

關於手指伸展，其實有一定的規則存在。那麼，請各位拿起吉他，和我一起確認一下吧！事實上，手指所能伸展的範圍有限，想要分開中指與無名指，是否意外地難呢？如果硬是撐開來，會沒有辦法精確地移動手指。首先我要告訴各位，即使是超級手指伸展(P-25)，要撐開中指與無名指彈奏2f以上的距離，基本上是不可能的。各位往後在創作手指伸展的樂句時，也請記住這一點。此

外，做手指伸展技巧有一個大前提，那就是將琴頸後方，拇指所擺放的位置稍微向下挪動。

P-25

▲一弦4音類型的伸展指型。一般人通常是小指較無力，所以只要集中訓練小指就行了！

P-26

▲將拇指支撐在琴頸偏下方的位置，做手指伸展就會變得比較輕鬆。

確認！ Ex 31 盡力伸展左手彈奏一弦4音類型

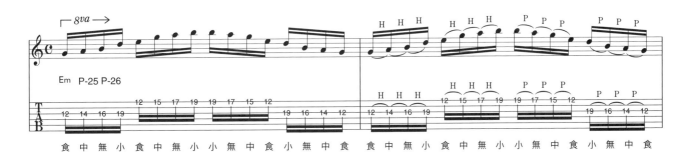

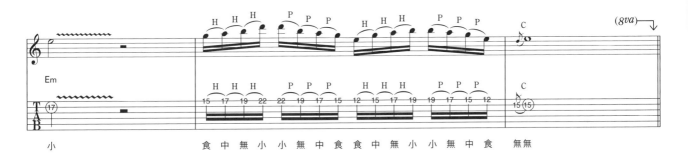

▲不僅手指伸展的幅度較大，又用到所有手指，想要做出搥勾弦技巧變得很困難。首先，先集中練習右手Full picking的部分才是明智之舉！第4小節維持手指伸展開來的姿勢，在單弦上做移動。

練習！ Ex 32 加上滑音技巧拓展4音類型的範圍

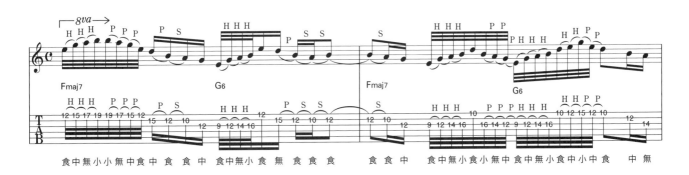

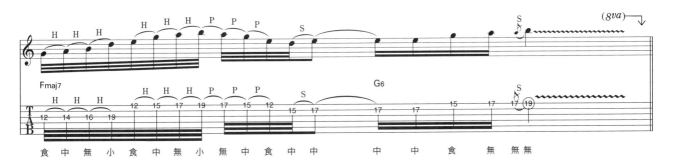

▲這句真的超難的啦(笑)！[第3弦9f上的食指‧12f上的中指‧14f上的無名指‧16f上的小指]的部分，由於彈奏位置在指板最底部，必須誇張地伸展手指。雖說如此，像作者這樣手較小的人都能克服(雖然歷經了一番苦戰)，相信大家只要努力練習也一定可以辦到！

增添五聲音階色彩的Chop奏法

真想在五聲音階裡加些重音～用這個方法最有效！

對應曲風					
ROCK	★	★	★	★	☆
BLUES	★	★	★	★	☆
METAL	★	★	☆	☆	☆
JAZZ	★	★	☆	★	★

學習重點

一・在1拍內填滿5個音的感覺！

二・熟悉Chop時類似掃弦的撥弦方式！

三・攻略3拍32連音的特殊拍法！

難易度表（必修度・實用度・開竅度・理論度・技巧度）

訣竅在於一口氣把音彈滿！

EX-33&Ex-34(圖30)是使用了"Chop技巧"，或者又稱作"Raking技巧"的範例。這個技巧可說是掃弦(Sweep picking)的原型，無論向下or向上撥弦都要一口氣完成，將音連續彈奏出來。此外，這兩個範例包含了許多異弦同格的按弦技巧，彈奏時要清楚按壓出每個音，別讓音重疊在一起。

EX-33的5連音，只要以一口氣把音彈完的感覺來演奏即可，不須太過準確。因此，彈奏時請多留意［5連音→16分音符］的部分，盡量控制讓5連音勾弦的部分速度一致，好在16分音符的開頭順利銜接上第一拍的拍點，這麼一來樂句聽起來就會很順暢。

Ex-34的撥弦方式是不斷重複向下&向上撥弦，只要以掃弦的感覺彈奏即可。但觸弦的深度要比掃弦奏法時再稍微深一點，才能更強調出帶有攻擊感的Picking。接下來，請各位把自己想像成Stevie Ray Vaughan，再來彈奏練習樂句吧！(笑)

圖30 E小調五聲音階的Chop位置

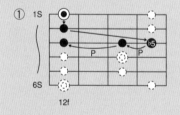

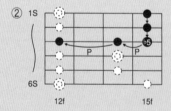

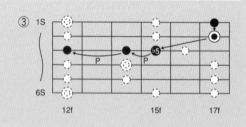

跳過也沒關係！
理論解說

3拍32連音的攻略法！

這傢伙長得真奇怪？

在Ex-34出現了"3拍32連音"(32：3)的標記，意思是「將3拍平均切割成32等分的速度」。在這裡，則是分別將8個音分配在附點8分音符(3個16分音符)以內(圖31)。也就是說，請大家以「附點8分音符以內有8個音」的感覺來彈奏，而不需要去考慮加起來總共有「32個音」。由於練習範例的彈奏速度有點快，要在如此快的彈奏中弄清楚正確的拍子較不容易，建議大家可以放慢附錄MP3的速度，再試著去抓附點8分音符的感覺。從蕭邦直至近代Frank

Vincent Zappa的門徒(Steve Vai等人)，都會彈類似的連音拍法。所以想要超越Steve Vai的人，就一定要先學會這種特殊拍法！

圖31 如何掌握3拍32連音

平均將8個音分配在一個附點8分音符以內→**3拍32連音！**

L8連音 L8連音 L8連音 L8連音　(＝ L8連音 L8連音 L8連音 L8連音)

慢 ← → 快

32分音符	＜	3拍32連音	＜	12連音＝6連音的兩倍
(3拍24連音)				(3拍36連音)

確認！ **Ex 33** Chop風掃弦的基礎練習樂句

 MP3 Track No.54 ♩=150

 MP3 Track No.55 ♩=80

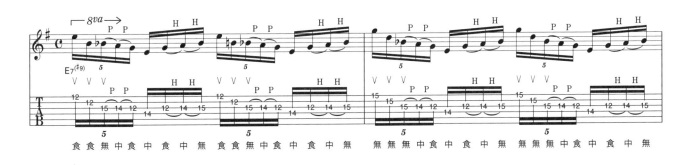

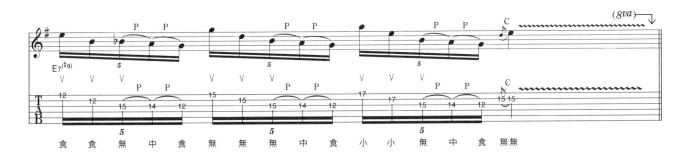

▲與其強調彈奏5連音，不如解釋成要在1拍當中把音彈完，這樣會比較容易理解！由於包含了許多異弦同格的指法，注意別讓音糊在一起。漸漸熟悉左手運指之後，會發現使用接近Clean Tone的音色設定其實較容易彈好此樂句。

練習！ **Ex 34** 難題！Ex-33的進階變化型

 MP3 Track No.56 ♩=120

 MP3 Track No.57 ♩=60

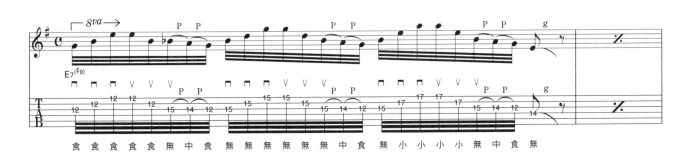

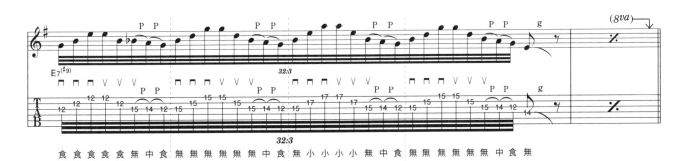

▲從技巧面來看，第1小節第3拍的小指異弦同格按弦似乎是個重點。但最大的問題還是在於平常很少看到的3拍32連音。請放慢附錄MP3的音源，多聽幾次。比起急於跟上速度，更重要的是試著去抓住在附點8分音符當中放入8個音的拍感。

技巧派 五聲音階掃弦

就是要跟別人不一樣，
發揮創意用掃弦彈五聲音階！

對應曲風	
ROCK	★★★★☆
BLUES	★☆☆☆☆
METAL	★★★★☆
JAZZ	★★★★★

學習重點

一・五聲音階音階內音，做出類似分解和弦的效果！

二・掌握掃弦時Pick的運行軌跡&方向！

難易度表

（必修度／實用度／開竅度／理論度／技巧度 雷達圖）

藉由同一指型的橫向移動，掌握五聲音階的調性！

與每次都來回Picking的交替撥弦不同，掃弦指的是一種連續向下或向上撥弦的技巧(P-27)。只要活用這種Picking方式，就能夠加快演奏速度。

在掃弦時，左手通常會依背景的和弦進行來按壓其分散和弦。但在Ex-35，是連續彈類似Power chord型式、只由極少數的音所構成的和弦，所以

特別能強調出調性感。更由於是持續相同的運指方式，實際上彈奏起來，並沒有譜面看起來那麼難。不過，Ex-35&Ex-36的兩個練習範例，都隨著高音弦逐漸向高把位移動，這其實是在掃弦時較少出現的運指方式。由於掃弦時基本上都會用左手悶音，在這個時候比起Picking的時機，更需注意的

是要悶掉不彈的弦。

Ex-36的5連音，必須在一拍內平均彈奏五個音。建議放慢附錄MP3的速度，並且配合節拍器練習。

P-27

▲向下掃弦時，像是把Pick輕輕靠在弦上，Pick前端角度略為往上，然後一口氣向下撥！向上時的動作，則只要反過來就行了。

圖32 Ex-35的掃弦指型（E小調五聲音階）

（指板圖：12f 15f 17f 19f 21f，1S～6S）

圖33 Ex-36的掃弦指型（E小調五聲音階）

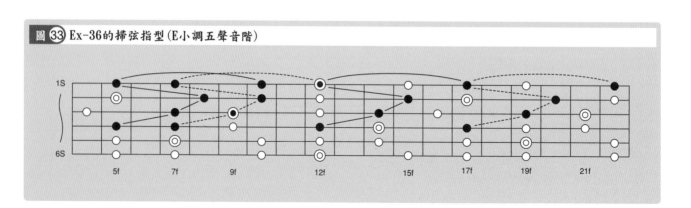

（指板圖：5f 7f 9f 12f 15f 17f 19f 21f，1S～6S）

確認！ Ex 35 移動同一指型彈五聲音階掃弦

MP3 Track No.58 ♩=160
MP3 Track No.59 ♩=80

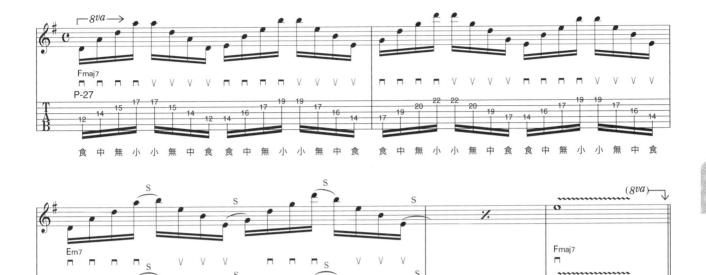

▲彈第4弦根音指型的Power Chord，並在撥弦的同時快速移動左手。Power Chord本身雖無調性，但只要連續彈奏兩種以上的Power Chord，就會產生出調性感。此外，Ex-35&Ex-36的彈奏只使用了E小調五聲音階的音階內音。

練習！ Ex 36 移動範圍更廣的五聲音階掃弦

MP3 Track No.60 ♩=140
MP3 Track No.61 ♩=70

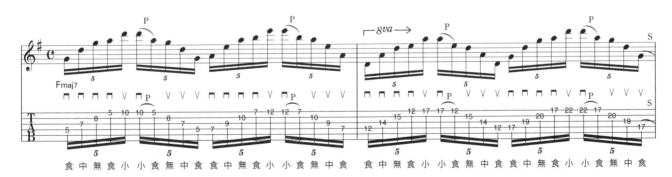

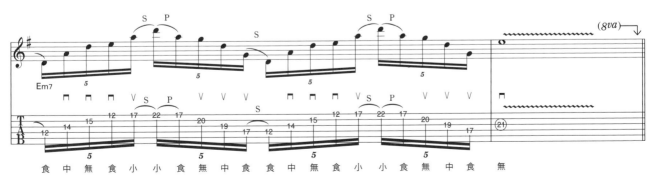

▲快速移動第4弦根音指型的add9和弦和聲。在這裡的5連音，必須在一拍之內平均彈奏五個音，請將附錄MP3放慢速度，仔細聆聽，一邊練習。從Sweep down切換至Sweep up的部分，小心穩住拍子！

機械式 Chicken Picking

併用手指和彈片的技巧，能夠豐富樂句的音色表情，將不可能的演奏化為可能！

對應曲風	
ROCK	★★★★☆
BLUES	★★★☆☆
METAL	★★☆☆☆
JAZZ	★★☆☆☆

學習重點

一・會彈片併用中指與無名指指彈的技巧！

二・聽聽看Chicken Picking的特殊音色！

三・在「Chicken Picking→彈片撥弦」轉換之際保持穩定！

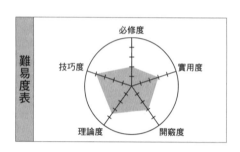

難易度表

實現單靠彈片所無法彈奏的樂句！

Chicken Picking是手指撥弦技巧的其中一種。某些只用彈片無法演奏的樂句，只要使用這種技巧便能化為可能。一般來說Chicken Picking的撥弦方式，會用較大的力道撥弦，對於剛接觸這種撥弦法的人來說可能會不習慣，或者覺得手指很痛。請各位不要著急，試著慢慢練習。

若從技術面來看，在Chicken Picking之後緊接著用彈片撥弦，較難維持穩定的節奏。所以一開始先嘗試像Ex-37的樂句，用〔Chicken Picking→搥勾弦〕的順序彈奏，會比較容易上手。習慣之後再練習看看〔Chicken Picking→Full Picking〕的Picking順序。

Ex-38(圖34)的練習範例，不僅使用

了無名指指彈，加上撥弦方式不規則，且幾乎沒有搥勾弦的部分…對初學者而言，這樂句的難度簡直可以說是到達令人絕望的地步！而進階者在彈奏本篇的練習樂句時，可能會忘記這是本五聲音階的教材(笑)總之，由於都是重複相同的模進，只要熟悉其中一種之後，將節奏放慢彈奏應該就沒有問題了！

圖34〔Ex-38〕第1~2小節Chicken Picking的位置

5f　7f　9f　12f　15f　17f

一定要會的！ **基本技巧**

超實用撥弦技巧！

無論哪種曲風都派得上用場的

拿著彈片的同時用手指撥弦，這種撥弦方式通稱為 "Chicken Picking"。由於撥弦的力道比一般的指彈來得強，大部分會用在樂句當中想特別強調之處。Chicken Picking通常只多加中指撥弦(P-28)，但也會像Ex-38的練習範例，還併用無名指撥弦(P-29)；或者在需要的時候，偶爾用到小指。順帶一提，用彈片撥低音弦之後立即用中指

撥高音弦，會發出「ko ke —」的聲音，這正是 "Chicken Picking" 的命名由來(笑)。

▲〔彈片+中指〕的Chicken Picking姿勢。重點是要能獨立活動中指！

▲〔彈片+中指+無名指〕的Chicken Picking姿勢。試著去習慣使用無名指！

確認！ **Ex 37** 〔彈片+右手中指〕的Chicken Picking練習範例

 MP3 Track No.62 ♩=170

 MP3 Track No.63 ♩=90

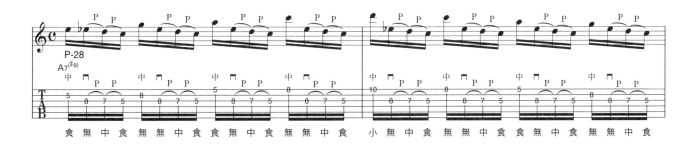

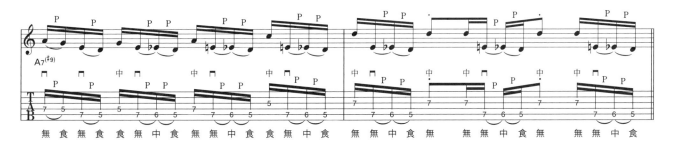

▲A小調五聲音階+♭5th，Picking方式是彈片及右手中指的Chicken Picking。Chicken Picking的撥弦方式能減輕跨弦時的負擔，並且更有效率的移動手指。第4小節可說是以1拍半為一音組的1拍半拍法。

練習！ **Ex 38** 〔彈片+右手中指+右手無名指〕的Chicken Picking樂句

 MP3 Track No.64 ♩=140

 MP3 Track No.65 ♩=70

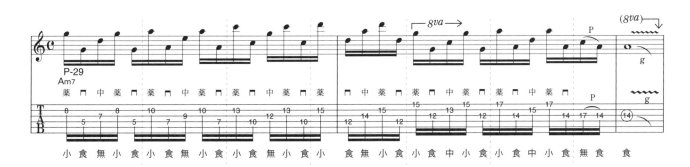

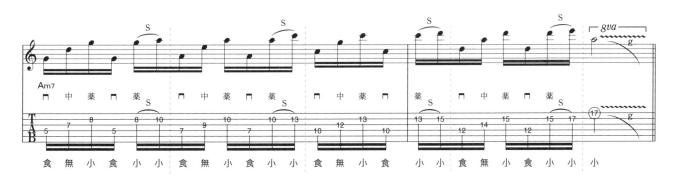

▲Picking方式是彈片及右手中指&無名指的Chicken Picking。第1&2小節以五個音為一個音組的彈奏方式，是Kiko Loureiro (ANGRA)最擅長的手法。以Half mute的感覺來彈奏的話能夠製造出強烈的衝擊。第4小節之後每1拍半重複向上滑音(Slide up)。

5連音模進 的變化型

想彈特殊節奏嗎？
第三章的最後，
就來鍛鍊你的節奏感！(笑)

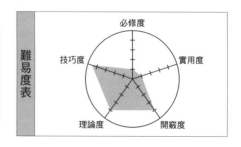

對應曲風					
ROCK	★	☆	☆	☆	☆
BLUES	★	☆	☆	☆	☆
METAL	★	☆	☆	☆	☆
JAZZ	★	★	☆	☆	☆

學習重點

一・彈5連音以2個音及3個音為一音組的模進！
二・培養優越的節奏感！
三・學會Inside/Outside Picking的Picking方式！

難易度表

(雷達圖：必修度、實用度、開竅度、理論度、技巧度)

重點在5連音的特殊節奏！

本篇所要介紹的內容，說是技巧訓練強化，但一個不小心反而會變成一團亂(笑)。5連音雖然不是首次出現，但是彈奏5連音的模進樂句還是第一次呢！由於速度較慢使得斷句明顯，更能突顯出5連音節奏的特別之處。Ex-39彈奏2個音為一音組的5連音模進，以"2拍5連音"作為一個段落。

第3&4小節，實際上是彈奏每兩個音之間用圓滑線記號連接起來的2拍5連音，速度大約是處於8分音符和3連音的中間。接下來的Ex-40也為相同概念，但是是以3個音為一音組，也就是在5連音當中放入3音音組，聽起來是"3拍5連音"的拍法。由於樂句較為簡單，旋律及拍子段落的延遲感聽起來會更加明顯，是十分具有現代音樂風格的進行。

在做類似的節奏練習時，可以把兩個或三個字的字串，套用到5連音當中，一邊唸出聲音一邊練習(圖35)。只是有一個大前提，在上台表演時可千萬別這麼做！否則很有可能會被樂團開除(爆)。

P-30

▲無法順利完成小指關節按弦的人，也可以改用〔小指+無名指〕、無名指異弦同格按弦等其他方式壓弦。

圖35 5連音模進之攻略法

①2個音為一音組的五連音
(=2拍5連音/每2拍回到音組循環的開始)

加油加油加油加油加油加油

※放入兩個字的字串

②3個音為一音組的五連音
(=3拍5連音/每3拍回到音組循環的開始)

向前衝向前衝向前衝向前衝向前衝

※放入三個字的字串

一定要會的！
基本技巧

你都應該要學會！

交替撥弦的兩種撥弦方式

Ex-39是由使用各個手指關節按弦的"4度樂句"所構成。若是薩克斯風或管樂器，要吹出類似的跨弦樂句並不困難。然而用吉他彈奏時，就非得每都做弦移&使用關節按弦，想要彈出乾淨的音色可就不容易了！可以說是有點麻煩的樂句呢！遇到類似情形，右手Picking動作通常會選擇用Inside或Outside Picking(圖36)的其中一種。那麼，就請大家藉由這次的機會，來確認一下適合自己的Picking方式吧！P.65的兩個譜例，作者本身都是用Outside Picking來彈奏，我認為從向下撥弦開始的交替撥弦在跨弦的律動

上比較有利。不過，若和Paul Gilbert一樣是從向上撥弦開始的話，反而用Inside Picking跨弦律動會比較安定。

圖36 Inside與Outside Picking的不同

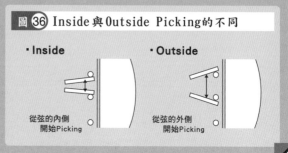

・Inside ・Outside

從弦的內側 從弦的外側
開始Picking 開始Picking

練習! Ex ③9 包含許多異弦同格按弦，2個音為一音組的5連音模進

MP3 Track No.66

♩=80

食食小無食食無無食食無無食食無小食食小小 小小食食小無食食無無食食無無食食無小食食

食小食無食無食無食小 小食小食無食無食無食開

▲以2個音為一音組的5連音模進樂句。第3&4小節是每兩個音之間用圓滑線記號連接起來的"2拍5連音"，這是相當特殊的音符。想要更深入了解的人，可以參考Frank Zappa的「The Black Page」。在這首曲子當中，除了2拍5連音之外甚至還出現了4拍11連音。

練習! Ex ④0 拍法十分困難！3個音為一音組的5連音模進

MP3 Track No.67

♩=80

小食小食小食小食無食無食無食無食無食無食 無食無食無食小食食小食食小食無食無食無

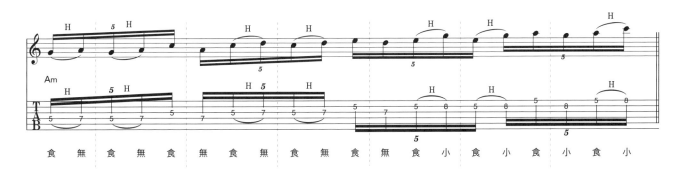

食無食無食無食無食無食無食小食小食小食小

▲以3個音為一音組的5連音模進樂句。由於旋律進行簡單且不段重複，反而很容易搞混，以為是3連音的拍法。附錄MP3的卡啦ok版本，加入了鋼琴導音，練習時可以作為參考。切記在上台表演時可千萬別這麼做！否則實在是太蠢了，可能會被樂團開除！(爆)

綜合練習曲 之 貳

對應曲風	
ROCK	★★☆☆☆
BLUES	★★☆☆☆
METAL	★★★★★
JAZZ	★☆☆☆☆

為了讓大家消化在第三章裡學會的各種技巧，來挑戰練習曲吧！
比起去思考種種理論，實際演練更能夠強化技術！！

學習重點

一・貫徹技巧性五聲音階的用法！

二・克服各種手指伸展技巧！

三・磨練雙手對應速彈曲目！

難易度表

（雷達圖：必修度、實用度、開竅度、理論度、技巧度）

挑戰！ 綜合練習曲 **貳** 強化技巧用五聲音階彈奏HR/HM系課題曲！

MP3 Track No.68　♩=160

MP3 Track No.69　♩=160

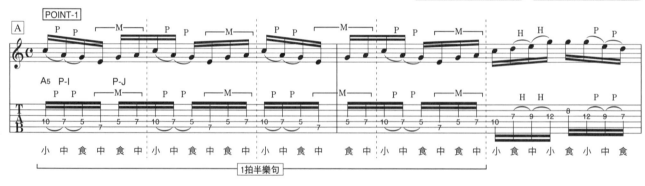

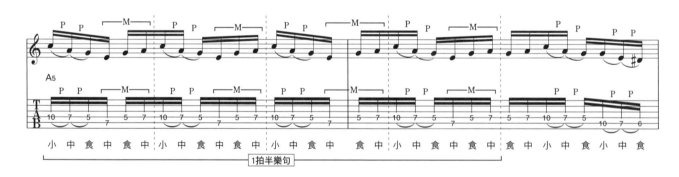

POINT-1 開頭到伸展指法(P-I)的部分，以每1拍半為一音組的感覺來彈奏。並且為了做出強弱拍感，併用右手悶音技巧。請各位依照順序克服各個關卡。

▲為手指伸展技巧經常用到的姿勢，所以請大家一定要記起來。

▲右手悶音的動作是決定強弱的開關。

POINT-2 在Ex-25曾練習過，強硬的一弦3音類型。乍看之下好像很簡單，但是加上搥勾弦彈奏16分音符的一弦3音類型，節奏很容易亂掉。最好的方法是彈奏時留意每一拍的第一個音。

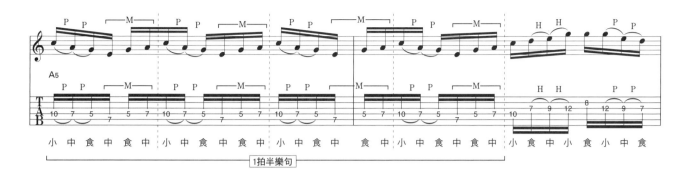

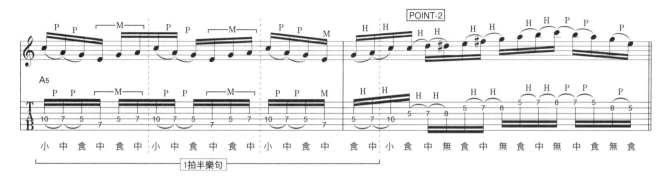

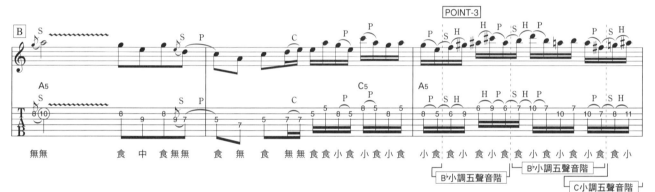

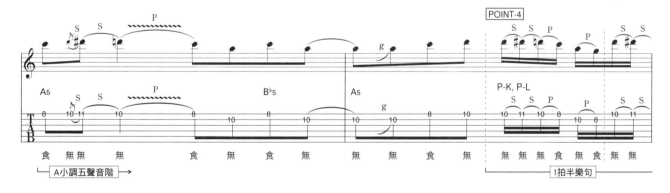

POINT-3 以A小調五聲音階的指型為基礎做半音平移，最後再回到A小調五聲音階的Out phrase。也就是將食指第6弦根音指型的第1&2弦指型，每一拍依序往後移動一個半音。詳細請參考P.75的Ex-43&Ex-44。

POINT-4 和前奏相同的1拍半樂句，但是在這裡，改成滑音至加入♭5th點綴的Lick。連續滑音的部分很容易失誤，只要將拇指固定住，然後移動無名指，就能夠保持正確的手型，運指也會較為安定(P-K&P-L)。

▲按好第1弦10f，看準之後再高速滑音至目標格數。

▲滑音的訣竅是固定左手姿勢，只來回移動無名指。

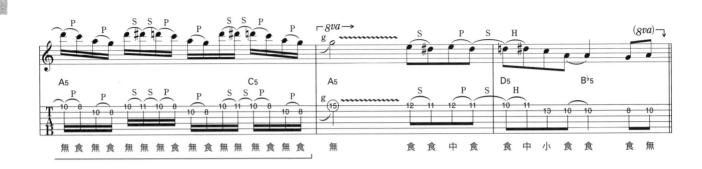

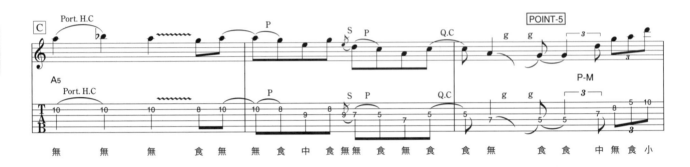

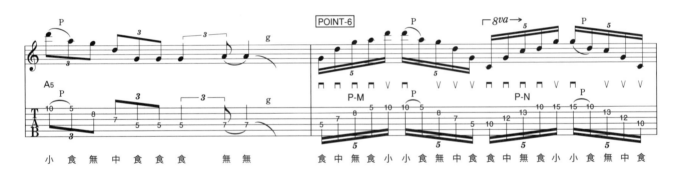

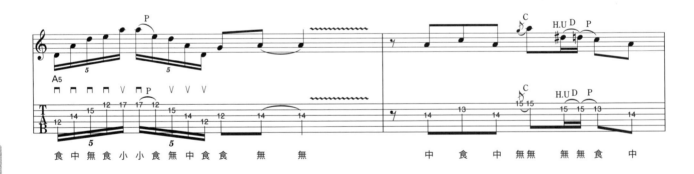

POINT-5 在這之前都是彈奏16分音符與8分音符的樂句,卻突然進入1拍3連音的節奏,這是被稱為Change up/down的拍法。在這個段落裡拍感很容易跑掉,所以要先記住左手的移動位置(P-M)再開始彈奏。

POINT-6 移動同一指型(P-M、P-N)的五聲音階掃弦。其實在前一段已經出現過一樣的指型(POINT-5),只是拍法不同而已。練習重點則和Ex-35&Ex-36相同。想要彈奏出令人印象深刻的Solo,或許可以參考看看這樣的編曲概念。

▲從第4弦5f開始,A小調五聲音階分解和弦風的指型。

▲注意從第4弦10f開始的掃弦五聲音階,是彈奏與P-M相同的指型!

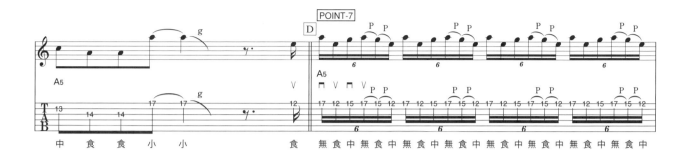

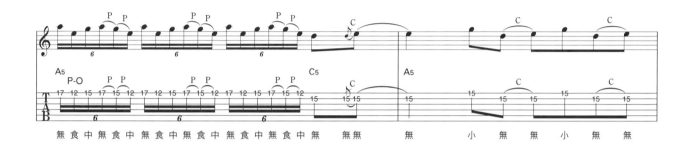

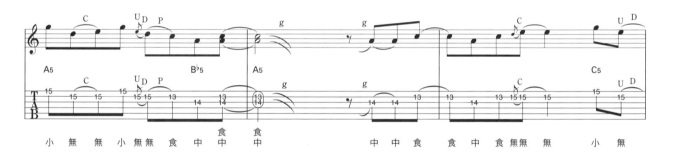

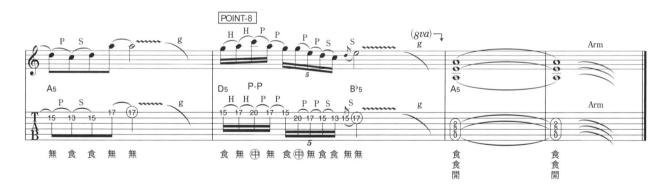

POINT-7 〔第1弦12f食指・15f中指・17f無名指〕的伸展指型(P-O)。雖然也可以改用〔食指・無名指・小指〕按弦，但畢竟樂曲速度很快(笑)，為了讓手指能夠迅速移動，即使伸展較為吃力，還是選擇了〔食・中・無〕的方式。

POINT-8 小指第6弦根音指型，加上點弦的小調五聲音階擴張把位(P-P)。由於是〔16分音符→5連音〕的分離拍法，較難掌握拍感。5連音的部分，只要想成是在1拍裡塞進5個音就好。

▲〔第1弦12f食指・15f中指・17f無名指〕的伸展指型。

▲譜例標記是右手中指，實際上也可以改用食指點弦。

關於作者使用的器材

在進入應用篇之前，先讓大家喘口氣。
來介紹一下作者平常表演或錄音時所使用的吉他＆音箱種類！

作者常用的琴有兩把。一把是 ESP 製的 Custom Made Model "Delacustom"（1）。琴身為 One piece ash，是輕巧的梣木材質，就算背著它站著彈奏，也完全不會造成身體的負擔。它的琴頸是用楓木，指板是用黑檀木所製作的。但是比起材質，這把琴最大的特徵其實還是它的外觀！（笑）乍看之下，很像是「按照右手用琴的順序將琴弦安裝在左手用琴(Lefty Guitar)上」但仔細一看，無論是 Pick up 切換開關、音量鈕或音色旋鈕，都和右手用琴的位置一模一樣。由於是 Reverse head，張力和一般吉他簡直無法相提並論。弦拴 (Peg)～上弦枕 (Nut) 之間的弦距，和 Stratocaster 型的 Normal head 完全相反，所以第 1 弦的張力較原來的大。說到這裡，我想大家應該也猜到了吧？這把琴的高把位超難彈！（笑）於是針對這一點，嘗試在琴身和琴頸的連接處做了一些處理，以減輕彈奏上的難度。也因為有各式各樣的設計輔助，比起真正的左手用琴，這把琴還是好彈多了啦！（笑）此外，這把琴還有一個特殊的地方，那就是只要轉動音色旋鈕，便會串連起〔Front &Center〕〔Center&Rear〕，輸出雙線圈 (Humbuckers Sound) 的音色！

接著要介紹的另外一把吉他，是 ESP 製，Alder body、Maple neck、Rosewood 的 "Snapper"（2）。為了在高把位時容易彈奏，琴身與琴頸的連接處也做了特殊的切割處理。除了將原廠 Rear pick up 的 Director switch 取下之外，我並沒有做其他太大的修改。無論是 "Delacustom" 還是這把 "Snapper"，在藤岡幹大 of TRICK BOX 的 1st『TRICK DISC』('07 年) 與『即興吉他秘笈』系列的錄音活動時，都大大派上了用場喔！（宣傳？／笑）

最後，要介紹的是音箱。我現在所使用的，大多是這台 Marshall "JVM 410H"（3）。一般或許會立即聯想到它是 Marshall "JCM 2000" 的後代機種。但這款 "JVM" 的音箱，不僅承襲了 Marshall 音箱的基本性能，更加入了到目前為止所沒有的創意，可說是全新的概念機種。這款音箱擁有〔CLEAN〕〔CRUNCH〕〔OD1〕〔OD2〕等四個 Channel，每個 Channel 各有三個不同的 Mode。也就是說，總共有 12 種不同的音色變化組合供你選擇。從富有黏性又紮實的 Clean tone，到簡直是 Marshall 史上最強 (!) 的 High gain，能夠產生各式各樣豐富的音色！雖說是「Marshall 史上最強的 High gain」，但其實它與既粗糙又毫無生氣的 Distortion 只有一線之隔。這款音箱不僅能夠如實地反應出纖細的 Picking 表情，只要將音量轉小就會變成漂亮的 Clean tone！它還有另外一項優點，不管你把破音開得多大，在合奏時吉他的聲音也不會被其他音頻給蓋掉，是非常強韌又具有穿透力的音色！！

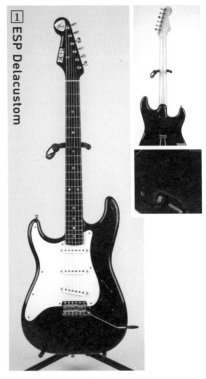

1 ESP Delacustom

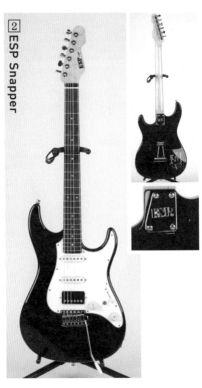

2 ESP Snapper

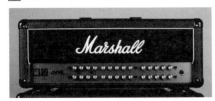

3 Marshall JVM410H

▲雖然和音色沒什麼關係，但吉他插孔座 (Phone jack)也放在很奇怪的地方！（笑）。

▲琴頸與琴身的連接部份，做了特殊切割處理。能夠在演奏時大幅減輕你的負擔！

▲各個Chanel都有獨立的Reverb、兩個切換的主音量鈕(Master volumn)，錄音時非常方便的 "EMULATED LINE OUT"…真的是相當實用的款式。

4章 五聲音階的應用

終於來到最後一章了！
到目前為止，相信各位都已經學會五聲音階的基本，
在第四章要介紹的是許多五聲音階的進階用法。
包括如何用五聲音階彈奏爵士樂＆Fushion曲風等，
都將毫無保留的告訴大家！（笑）
最後一首綜合練習曲，是在典型爵士樂曲上彈奏五聲音階的進階作法。
只要學會這一首，你就稱得上是無可挑剔的五聲音階達人！

達人級五聲音階用法

鄉村樂與夏威夷風格
五聲音階用法，
比起技巧更重要的是彈出味道！

對應曲風	
ROCK	★★☆☆☆
BLUES	★★★☆☆
METAL	★☆☆☆☆
JAZZ	★★★☆☆

學習重點

一・引導出五聲音階特有的柔軟音色！

二・了解"類B-Bender"的用音！

三・學會用半音(Chromatic)將音串連起來！

難易度表

用半音連接五聲音階與和弦內音！

將音階內音與五聲音階不著痕跡地串連起來，就能演奏鄉村樂與夏威夷風樂句。在經過第三章的洗禮，請藉由第四章來治癒你疲累的身軀(笑)。

Ex-41在基本A小調五聲音階之內，加入了M3rd&M6th的音，因此會產生一種"大調藍調(Major Blues)"的印象。第3小節第2拍，持續第1弦開放音並在第2弦上做推弦技巧(P-31)，這個部分正是"類B-Bender"風格。所謂的"B-Bender"，是安裝在Telecaster上的一種特殊裝置，幾乎只有彈奏鄉村樂的吉他手們才會使用。裝上這個裝置之後，只要將背帶扣向下壓，就會產生在第2弦(B弦)上做全音推弦的效果。本篇，我們試著用〔推弦+第1弦開放音〕來代替B-Bender。

Ex-42是以小指按根音在第6弦的G大調五聲音階為基礎，在D7分散和弦

P-31

P-32

P-33

之上彈包含第2弦11f，也就是♭13th的半音階，聽起來會有些許爵士樂的味道。

P-31　持續第1弦開放音，做第2弦13f上的全音推弦。推弦時注意別讓無名指指腹及食指碰觸到第1弦。

P-32　〔第2弦14f&第3弦15f〕的雙音半音推弦，先用中指與無名指推弦。

P-33　P-32之後，將每個音推高半音，除了運用手腕推弦，同時也會用到手指本身的力量。注意要將無名指立起來按弦。

跳過也沒關係！

理論解說

需要注意的重點！

彈奏半音進行時

如同Ex-42，只要以半音(半音進行)串連大調五聲音階的音階內音，就能輕鬆彈出爵士樂的味道。

雖說基本上可以用半音將任何音連接起來，但為了不削弱大調的調性感，最常見的方法就是在M3rd與P5th(圖37①)、或M6th與根音(Root)之間做出半音連結(圖37②)。當然，也可以在M2nd與M3rd之間加入m3rd(#9TH)，類似的做法在之前介紹的內容有出現過。只是，在Ex-42的第1&第4小節裡出現的半音，僅是裝飾音罷了！不太建議擅自延伸而過度強調

這樣的彈法。以一種"順勢經過"的感覺彈奏，才會產生最佳效果。

圖37 大調五聲音階+半音

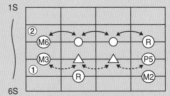

①M3rd～P5th之間的半音

②M6th～根音之間的半音

確認！ **Ex 41** 包含開放音的鄉村風樂句

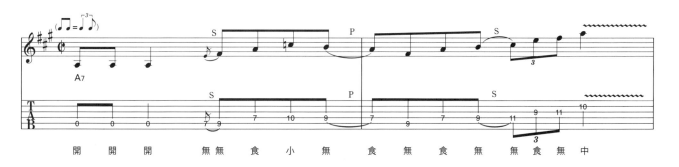

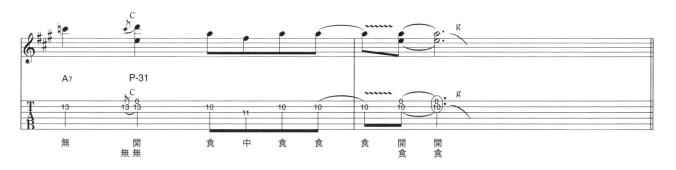

▲在A小調五聲音階裡加入M3rd&M6th，也就是"大調藍調"的用音。由於在推第2弦時，第1弦的開放音(P-31)仍持續著，所以能做出鄉村樂手們喜愛的類B-Bender式演奏。音色上，將Pick up切換至Single-coil的前段較為合適。

練習！ **Ex 42** 關鍵是半音平移&五聲音階用法的夏威夷風演奏

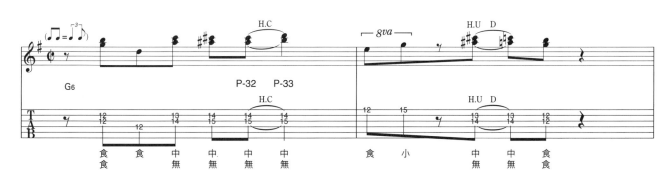

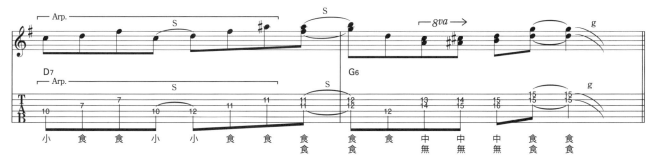

▲包含許多雙音的夏威夷風樂句。技術層面而言，第1&2弦的雙音半音推弦(P-31、P-32)最為困難。和第2弦比起來，第3弦的琴弦較細、張力較弱，所以較容易推出完整的音程。但可以的話，在兩條弦上的半音推弦還是都盡量推至目標音準。

向後平移半音的 Scale out

用五聲音階輕鬆彈
爵士與Fushion曲風裡
經常出現的Out phase！

學習重點

一・聽聽Out phase特有的音色！

二・平移半音就能簡單彈奏Scale out！

三・學會"移動方法"能讓樂句聽起來更順！

難易度表

到家之前盡情玩樂！回到原key之前都移動半音彈奏！

　　想彈出Outside的音色，有一個簡單的方法，就是「彈較原本音階高半音的音」。這麼一來便能替原來單純的五聲音階音色增添更多變化性，並且一口氣提升緊張感！附錄MP3的伴奏，是在Dominant 7th和弦裡加入#9th音，也就是所謂的"Jimi-Hendrix-chord"，此種和弦能營造出高度緊張

的氣氛(P-34)！通常Dominant 7th為大調音色，但由於和弦中的#9th音(在這裡是B#音)與m3rd音(C音)相同，所以若是在Dominant 7th內彈奏#9th和弦，聽起來就會有小調的味道。

　　基本上，Ex-34&Ex-44的概念相通(圖38)。但在技術面，Ex-44的練習範例使用了手指伸展技巧，把位移動

也較為激烈，這兩點請各位多注意。"半音平移"的手法除了五聲音階之外，在彈奏全音階(自然音階=Diatonic Scale)時也可以使用。此外，藉由這種彈奏手法能夠得到一些極為特殊的音色。

P-34

▲彈奏A7(#9)和弦的姿勢。講簡單一些，也就是"Jimi-Hendrix-chord"的第4弦根音變化型。

圖38 半音平移的邏輯

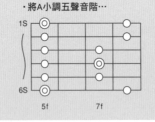

・將A小調五聲音階…

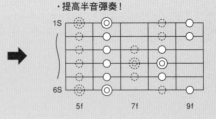

・提高半音彈奏！

跳過也沒關係！

理論解說

可不能隨隨便便移動！

做半音平移

　　說是要移動音階，但可不是隨隨便便便移動就可以。其中最簡單的做法是「彈較原來半音音階高半音的音」。但在五聲音階之內並沒有半音音階，那麼要如何套用這個邏輯呢？首先，必須先加入♭5th音。拿A小調五聲音階來說，通常會把E♭當作是♭5th音。所以用半音平移的觀念思考，彈B♭小調五聲音階的話，E♭就會變成B♭小調五聲音階內的P4th音(圖39)。這麼一來大家是不是馬上就懂了呢？在練習範例當中，使用了

包含第2弦m6th音的音階轉換，也請各位稍微注意一下。

圖39 訣竅是活用半音階！

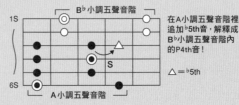

B♭小調五聲音階

A小調五聲音階

在A小調五聲音階裡追加♭5th音，解釋成B♭小調五聲音階內的P4th音！

△=♭5th

確認！Ex 43 半音平移彈Scale out的基本做法

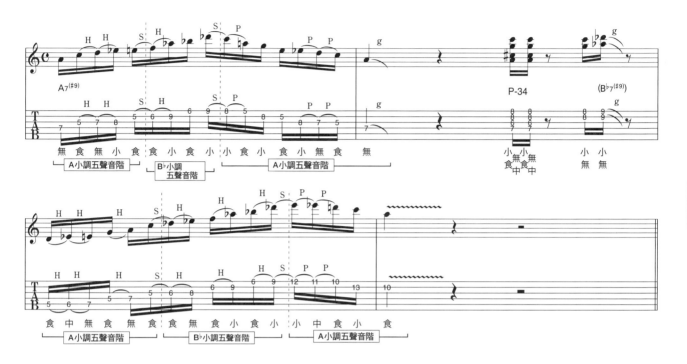

▲將上行樂句升高半音，彈奏令人緊張的樂句。請參考P-34，類似的句型最適合拿來用於 "Jimi-Hendrix-chord" 等包含了Altered Tension的和弦進行中。第3小節第2拍的第3弦6f，通常解釋成是相對於A的M3rd，但在這裡卻把它看作是Key= B♭ 的m3rd音。

練習！Ex 44 半音平移彈Scale out的延伸型

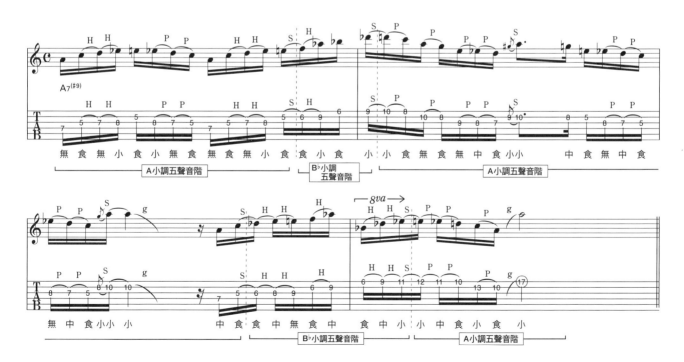

▲第2小節第3~4拍及第4小節第1拍，需做較大的手指伸展來按弦。雖然第3小節第4拍的第3弦9f(E音)是Key=B♭ 的♭5th，但第4小節第1拍的第1弦12f(E音)卻是Key=A的P5th。可以想成是用滑音來做連接音階的過門轉換。

五聲音階的和音

在五聲音階演奏中加上和音，
你也能彈奏出
充滿獨創性的旋律！

對應曲風	
ROCK	★★★☆☆
BLUES	★★☆☆☆
METAL	★★★★☆
JAZZ	★★★★☆

學習重點

一・彈小調五聲音階的3度和音，竟變成沖繩音階！

二・小調音階的5度和音，就是完全5度上行的小調音階！

難易度表

（必修度／實用度／開竅度／理論度／技巧度）

雖說彈的是五聲音階樂句，和音卻用全音階去考慮！

我們經常可以聽到全音階(Diatonic scale)的和音，但換作五聲音階的話會如何？雖然彈的是五聲音階樂句，和音的部分卻要用全音階去考慮。Ex-45的主旋律是A小調五聲音階+♭5th，Ex-46則是較主旋律高3度的和音範例。較小調五聲音階高3度的音階稱做"沖繩音階"，為拿掉大調音

階中第2音&第6音的五聲音階。雖說它是來自沖繩的一種特殊音階，聽起來卻不陌生！值得注意的是，由於主旋律包含了♭5th音(E♭音)，於是在較主旋律高3度的"C沖繩音階"中，也會出現♭5th音(G♭音)。

Ex-47是主旋律的5度和音。小調五聲音階的5度和音正好是完全5度的小

調音階，因此A小調五聲音階的5度和音就是E小調五聲音階。

圖40 A小調五聲音階的和音點

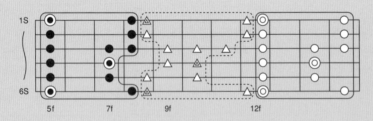

● = A小調五聲音階+♭5th (主旋律)
△ = C沖繩音階+♭5th (3度和音)
○ = E小調五聲音階+♭5th (5度和音)

跳過也沒關係！
理論解說

究竟有何不同？

雖然都很常見，但3度和音與5度和音

"和音"指的是重疊在主旋律(單音)之上，與主旋律同時演奏，並且保持一定音程距離的另一條旋律線。「度」是音跟音之間的距離單位(圖41)。最常見的和音與主旋律相差「3度音程(Interval)」，由於3度音是最為安定，聽起來也最和諧的和音，除了吉他以外，唱歌時也大多使用這種和聲方式。

Ex-47的「5度和音」也是很常見的和音類型。但雖然5度和音聽起來具有一定的安定感與厚度，卻不如3度

和音來得優美。所以請把它當作是選項之一即可。

圖41 3度和5度指的是？

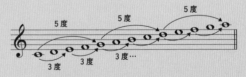

以全音階來看，
往後數第三個音就是3度和音；第五個音就是5度和音！

確認！ **Ex 45** 大調五聲音階和音／主旋律

MP3 Track No.74

♩=120

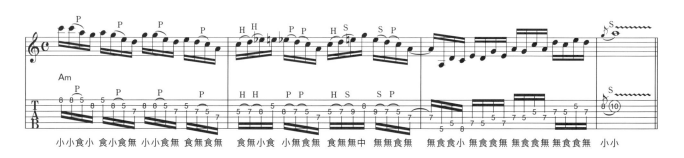

小小食小 食小食無 小小食無 食無食無　食無小食 小無食無 食無無中 無無食無　無食食小 無食食無 無食食無 無食食無　小小

▲以下兩個譜例，是配合主旋律是A小調五聲音階所編寫的和音。各位可以留意在第2小節第3弦8f的 ♭5th音，和音部分會如何做變化。技術面而言，需要多注意的是第3小節使用了許多異弦同格的按弦技巧。

練習！ **Ex 46** 大調五聲音階和音／3度(C琉球音階)

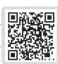

MP3 Track No.75

♩=120

小小食小 食小食中 小小食中 食中食中　食中無食 無中食中 食中中中 中中食中　中食食小 無食中無 無中中無 無中食無　小小

▲A小調五聲音階的3度和音，為根音在C的"沖繩音階"。對應主旋律的 ♭5th，和音音階的主音(Tonic)是從C開始算起的 ♭5th音(在這裡為G♭音)。

練習！ **Ex 47** 大調五聲音階和音／5度(E小調五聲音階)

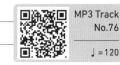

MP3 Track No.76

♩=120

小小食小 食小食無 小小食無 食無食無　食無小食 小無食無 食無無中 無無食無　無食食小 無食食無 無食食無 無食食無　小小

▲A小調五聲音階的5度和音，為根音在E的小調五聲音階。也就是說，只要彈較A小調五聲音階高5度的指型，就會是它的5度和音。

和弦指型上的點弦

對應曲風	
ROCK	★★★☆☆
BLUES	★★☆☆☆
METAL	★☆☆☆☆
JAZZ	★★★☆☆

學習重點

一・將五聲音階指型拆成和弦與點弦兩種，讓人更容易理解！

二・鍛鍊左手力量持續敲擊琴弦！

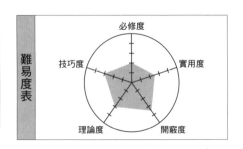

難易度表

最困難的是除了要把和弦按好，還得一邊點弦！

在按 "6/9"（□6(9)）和弦的狀態下加入點弦，就能運用所有音階內音彈分散和弦風的五聲音階樂句。請各位一邊參考圖42一邊確認，將左手所按壓的和弦指型與點弦位置合併來看，是否就是五聲音階的一般指型呢！五聲音階的指型，剛好是每條弦上各有兩個音階內音，也正由於這一點，才能夠發展出這樣的彈奏巧思。比起Solo，這種手法在伴奏時較能派上用場，所以很適合運用在編曲上！

就技術層面而言，Ex-48&49的練習範例，都是在左手按和弦的同時，做點弦技巧彈奏和音(P-35&P-36)。想要在按和弦的同時又做出點弦的動作，就必須要有一隻強而有力的左手。製作附錄MP3的音源時，為了想讓大家聽清楚內容，作者刻意放慢彈奏速度。當各位熟練之後，應該跟得上BPM=180左右的速度，可以試著彈奏看看。

▲由於右手正在點弦，只好用左手做弦技巧彈奏和音，也就是左手必須一邊按和弦指型一邊點弦。

▲在這裡也是用左手點弦來完成和音。要多訓練自己的節奏感，並且正確彈出每個音。

圖42 和弦指型上的點弦位置

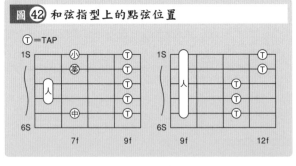

跳過也沒關係！

理論解說

和弦上的點弦指型！

介紹更多

除了在本篇範例練習裡所學到的指型，還有其他指型也適合拿來做和弦上的點弦。那麼，試著彈奏根音在第6弦&第4弦上的6/9和弦吧！實際彈奏過後，相信各位也發現了吧？那就是根音在第6弦的指型有些特殊(圖43左)。其中最難處理的就是第5弦了！除了必須用食指關節制霸第5、4、3弦，還要盡量把中指給立起來，避免觸碰到第5弦。

第4弦根音指型(圖43右)，則是直接用左手按第6弦根音指型的TAP指型。以此類推，下一個指型是根音在第4弦的TAP指型，並且用點弦技巧彈奏指型內的高音。

圖43 其他在和弦上點弦的指型

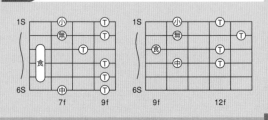

確認！ **Ex 48** 用和弦指型代替五聲音階指型，彈點弦分散和弦

MP3 Track No.77

♩=90

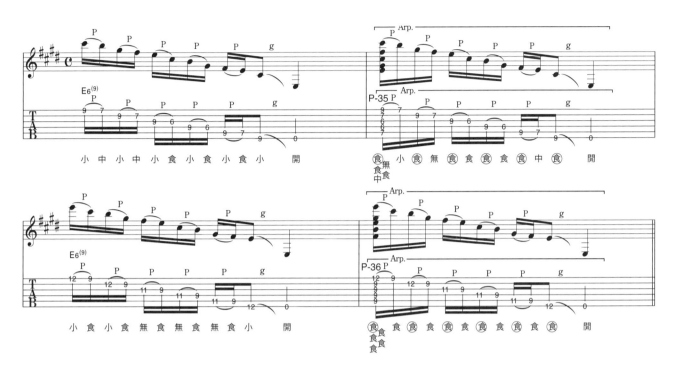

▲為了做出明顯的音色區分，第1&3小節用一般的方式彈奏。而第2&4小節才是真正的點弦分散和弦，在按住和弦的狀態下，用左手做點弦技巧來彈奏和音(第2~5弦)，這部分請彈出氣勢來。

練習！ **Ex 49** 和弦上點弦的發展類型

MP3 Track No.78

♩=90

▲基本概念與Ex-48相同，但須注意這是以1拍半為單位所編寫的樂句。此外，第2小節至第3小節的指型變換，是用滑奏的方式移動左手以連接兩個不同指型，這時候得小心別讓音斷掉。建議可以邊聽附錄MP3，並試著彈出相同韻味。

五聲音階分散和弦

對應曲風

ROCK	★	★	☆	☆	☆
BLUES	★	★	☆	☆	☆
METAL	★	☆	☆	☆	☆
JAZZ	★	★	★	★	☆

介紹如何彈奏
大調五聲音階的分散和弦，
也很適合拿來鍛鍊右手Picking！

學習重點

一·用分散和弦的做法，彈隱藏在大調五聲音階內的6/9和弦！

二·學習正確的Picking方式！

難易度表

必修度 / 實用度 / 開竅度 / 理論度 / 技巧度

把大調五聲音階的組成音當作和弦來按！

由於C6⁽⁹⁾和弦與C大調五聲音階的組成音完全相同，所以能夠直接按和弦彈奏"分散和弦"的五聲音階樂句。這個和弦，被當作是相對於大調和弦的自然延伸音(Natural Tension)使用。比如在〔C→F→G〕的和弦進行時，只要將其變化成□6⁽⁹⁾和弦就可以了。這樣的和弦在流行樂當中經常出現，所以請大家一定要把規則記起來！

Ex-50&Ex-51的練習範例，第2&4小節的部份彈的正是分散和弦。第2小節所彈奏的指型，是C6⁽⁹⁾裡最常見的Voicing。第4小節制霸5f的異弦同格按弦，若是貝斯手彈奏根音的C音，聽起來就會像是C6⁽⁹⁾和弦。從技術面來看，這兩個練習範例有許多跳弦(Skipping)的部分，請多留意右手動作。作者本身都是用交替撥弦的Picking方式彈奏，但在Ex-51，第2小節開頭的兩個音，也可以改成連續的向下撥弦。

P-37

▲當Picking不夠穩定時，建議將右手固定在琴橋(Bridge)附近，以像是做悶低音弦的姿勢去彈奏。

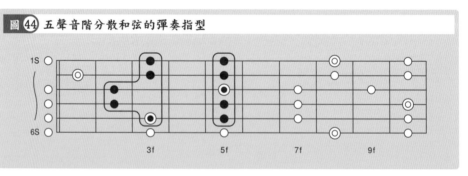

圖④④ 五聲音階分散和弦的彈奏指型

1S / 6S / 3f / 5f / 7f / 9f

跳過也沒關係！
理論解說

C6⁽⁹⁾和弦＝C大調五聲音階的理由是？

該如何解釋「C6⁽⁹⁾和弦＝C大調五聲音階」的概念？大家都知道C大調五聲音階的組成音是〔C、D、E、G、A〕。而C6⁽⁹⁾和弦根音在第5弦的指型，其組成音也是〔C、D、E、G、A〕(圖45)。也就是說從第5弦的根音出發，依照〔第5弦→第2弦→第4弦→第1弦→第3弦〕的順序彈奏，先不管在八度音之內這些音的音高排列順序，會和C大調五聲音階完全相同。相同概念，也可以在〔第5-3弦7f＋第1&2弦8f〕的指型上彈C大調五聲音階的分散和弦。

順帶一提，C小調五聲音階(C、E♭、F、G、B♭)和Cm7(11)和弦〔第5-3弦3f＋第2弦4f＋第1弦3f〕的指型，組成音完全相同。

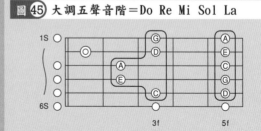

圖④⑤ 大調五聲音階＝Do Re Mi Sol La

1S / 6S / 3f / 5f

確認！**Ex 50** 五聲音階分散和弦的基本樂句

MP3 Track No.79
♩=130

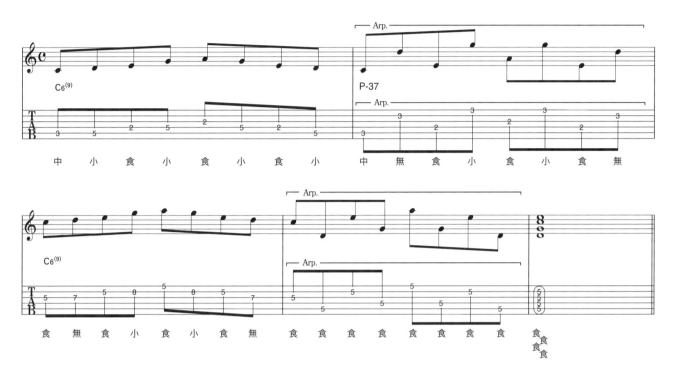

▲為了讓大家了解C6⁽⁹⁾和弦與C大調五聲音階的組成音完全相同，第1&3小節用一般運指方式彈奏Scale Note，第2&4小節則以分散及跳弦的方式呈現。只要聆聽附錄MP3的音源，就會發現是在重複相同的音序。

練習！**Ex 51** 包含跳弦的五聲音階分散和弦

MP3 Track No.80
♩=100

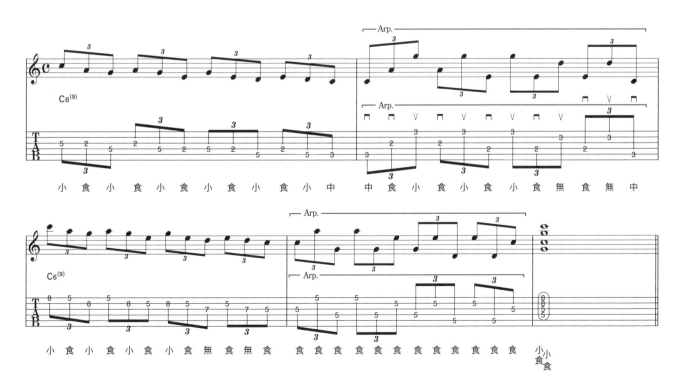

▲彈C大調五聲音階分散和弦，以3個音為一音組下行的模進樂句。雖然和上一個練習一樣，不斷重複相同音序，但在技術上由於包含了右手跳弦的技巧，所以增加了演奏的難度。

衝擊效果絕大的自然泛音

用自然泛音
彈五聲音階樂句
會讓人留下深刻印象！

對應曲風	
ROCK	★★☆☆☆
BLUES	★☆☆☆☆
METAL	★★★☆☆
JAZZ	★★★☆☆

學習重點

一・掌握指板上的泛音點，也就是G大調五聲音階的構成音！
二・練習彈出漂亮的自然泛音！

難易度表
（必修度、技巧度、實用度、理論度、開竅度）

利用自然泛音，彈超高音域的大調五聲音階！

在吉他調音時經常會用到"自然泛音(Natural Harmonic)"的調音法，本篇則要用它來彈G大調五聲音階。將自然泛音的構想用於五聲音階之上，就能完成單用手指按弦所無法演奏的超高音域樂句！

Ex-52是為了讓大家熟練音階指型所做的練習。在彈奏練習範例之前，各位可以先確認一下圖46，我們將第3~5f與7~12f的泛音指型給連接起來了。第3f的泛音，在靠近第4f約2~3mm左右的位置上觸弦效果較好(P-38)。Ex-53使用了搖桿來增強泛音效果。由於2+1/3琴格泛音近似歇斯底里的高音

或許會令人感到不適，所以選擇接近人聲的搖桿，在音樂性上會較容易掌控。順帶一提，只要加上第2弦7f&3f的F#音自然泛音，就連D大調五聲音階(D、E、F#、A、B)都能彈奏！有興趣的人請自行深入研究。

P-38

▲一般自然泛音的做法是在琴衍正上方輕輕碰弦，接著Picking之後立刻拿開手指。但位於3f的泛音點，則建議在靠近4f約2mm-3mm左右的位置觸弦。

圖46 指板上G大調五聲音階的泛音點

G大調五聲音階＝G、A、B、D、E

（指板圖：第3f、5f、7f、9f、12f 的泛音點，由1S至6S標示 E、B、G、D、A、B、E 等音名）

#♪ 你不能不會的！基本技巧

想確實彈奏出漂亮的自然泛音，要懂得抓住訣竅！

要確實彈奏出自然泛音，有幾個訣竅。首先，若是太久沒換弦，延音效果便會不佳，所以最好是剛換上新弦的狀態。接著是八度音(Octave Pitch)要調準。若是仍無法彈出乾淨的自然泛音，就確認以下兩點。

①Pick up切換到後段——特別是24f以上的吉他，切換到前段Pick up時，在5f上幾乎發不出自然泛音。

②在後段Pick up的附近Picking——由於在前段附近Picking弦的振幅較大，Picking時所產生的雜音很容易蓋過泛

音的音頻。另外，若是想增加Sustain，只要把破音開大就可以了。

圖47 容易發出自然泛音的方法

①Pick up切換到後段

②在後段Pick up的附近Picking

MP3 Track No.81

♩=90

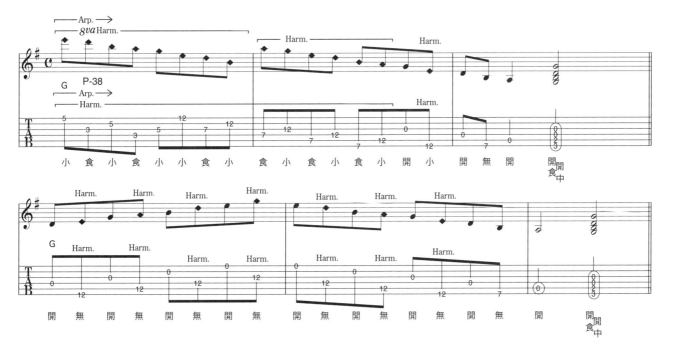

▲從開頭到第5個音，彈每條弦上3f&5f的泛音指型。中途再轉換到7f&12f的泛音指型。做3f的泛音在靠近4f琴衍的位置上碰弦較容易發出聲音。第4小節之後加入G大調五聲音階中的開放弦音，彈奏的是非泛音指型的一般指型。

MP3 Track No.82

♩=120

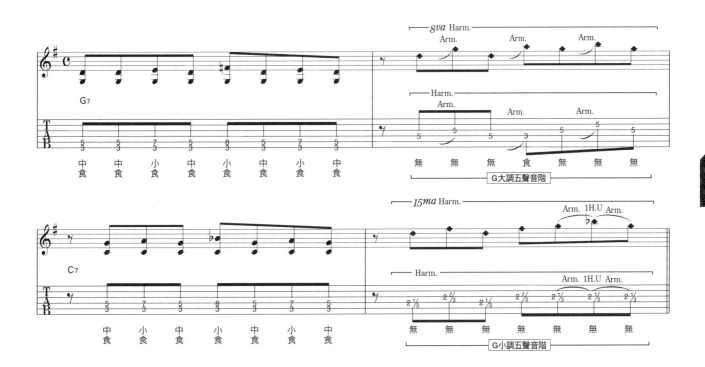

▲將泛音作為背景伴奏(Obbligato)的樂句。第4小節出現"2 1/3"的標記，是表示在2又1/3琴格的泛音點。由於不像一般泛音有琴衍可以輔助判斷，必須多加練習，在熟練之後才有辦法於演奏時立即彈對位置。同樣地，"2 2/3"的標記指的是在2又2/3琴格的泛音點。

用人工泛音彈五音音階

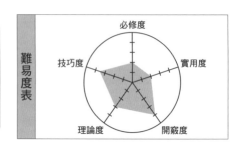

本篇要來介紹
Eric Johnson與Steve Morse
最擅長彈奏的五聲音階技巧！

對應曲風

ROCK	★★☆☆☆
BLUES	★☆☆☆☆
METAL	★☆☆☆☆
JAZZ	★★★★☆

學習重點

一‧體驗人工泛音的特殊聲響！

二‧學會人工泛音的正確彈奏方式！

三‧利用右手的點弦位置來掌控泛音變化！

難易度表

（雷達圖：必修度、實用度、開竅度、理論度、技巧度）

藉由不同彈法，甚至能模擬豎琴和古箏的琴聲！

"人工泛音(Artificial Harmonic)"又稱做"強制泛音"，本篇要學習用這個技巧彈奏五聲音階。人工泛音的做法，是先用右手食指碰觸泛音點，再用右手拇指或者Pick撥弦發出泛音。其實，還有另外一種稱為"點弦泛音(Tap Harmonics)"的類似技巧，但是人工泛音聽起來較為自然，熟練之後也能以較快的速度彈奏。在Ex-54&Ex-55，交互彈奏人工泛音與按弦的實音，會產生類似豎琴和古箏的延音效果(P-39~P-41)。

就左手觸弦的位置來看，12f上的泛音點是最容易控制的，所以在Ex-54，只在這個位置上做人工泛音。Ex-55的第3小節以後，以觸弦琴格(12f)往

P-39　人工泛音的基本姿勢。先將右手食指放在左手按壓琴格往後推算12f的泛音點上。

P-40　右手拇指負責撥弦。Picking後立刻將食指移開。

P-41　右手中指負責彈奏實音部份。若是想用Pick做出人工泛音的人，在這裡可以改用無名指代替中指。

後推算5f的位置(17f)做為泛音點，並在此指型內彈奏超高音樂句。

跳過也沒關係！
理論解說

對你絕對有幫助！

將自然泛音的各個泛音點記起來，

既然連續介紹了泛音技巧，那麼就在這裡歸納一下重點。首先，要告訴大家如何記住自然泛音的泛音點。方法就是以開放弦音當作基準，用音程(Interval)去推算。24f&12f&5f&2+1/3f是開放弦音的異音高同音名音，19f&7f&3f是P5th音，而4f&9f則是同一個八度音內的M3rd音(圖48)。此外，相同的概念也能套用在吉他以外的弦樂器。

當然，除了以上所提到的之外，還有許多其他泛音點存在。而作者本身常用的，是3f&5f的組合以及3+1/2f&3+2/3f

的組合，提供給大家作為參考。

圖48　各泛音點的位置&音名

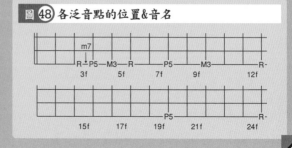

確認！ **Ex 54** 練習用人工泛音彈五聲音階

MP3 Track No.83 ♩=90

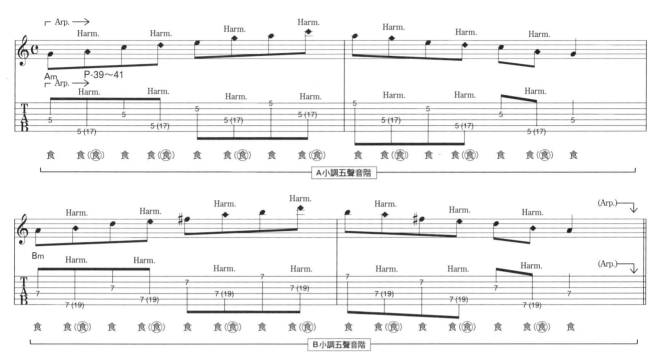

▲第1&2小節用食指制霸第1~6弦的5f，在17f上做泛音，彈奏A小調五聲音階。第3&4小節用食指制霸第1~6弦的7f，在19f上做泛音，彈奏B小調五聲音階。

練習！ **Ex 55** 個性度Up！獨樹一格的五聲音階樂句

MP3 Track No.84 ♩=100

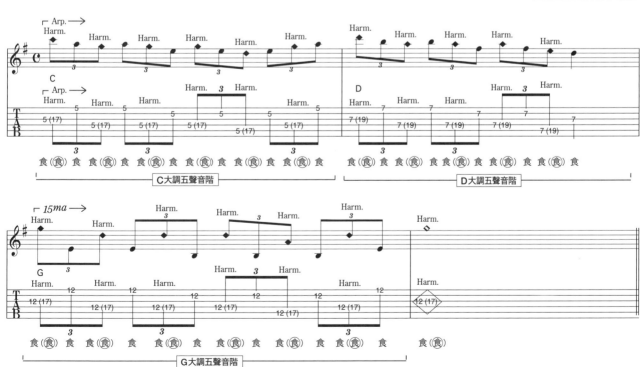

▲以3個音為一音組下行的大調五聲音階模進。第3小節以後，是在按弦實音往後推算5f的泛音點上做泛音。換句話說，就是彈較各個音高兩個八度的泛音。做把位移動的同時須留意各泛音點的位置改變。

彈高4度的大調五聲音階

從流行樂到爵士樂都派得上用場，
用途廣泛的sus4和弦，
只要看見它立即做出切換！

對應曲風	
ROCK	★★☆☆☆
BLUES	★★☆☆☆
METAL	★☆☆☆☆
JAZZ	★★★★☆

學習重點

一・出現sus4和弦，就彈高4度的大調五聲音階！
二・不斷切換不同key的五聲音階，也知道該彈什麼指型！
三・理解sus4和弦的構造！

難易度表

（雷達圖：必修度、實用度、開竅度、理論度、技巧度）

sus4和弦中的完全4度，和大調五聲音階超合得來！

用P4th音代替原和弦組成內的M3rd或m3rd，這種和弦就稱作"掛留四和弦(sus4)"。而當sus4和弦出現時，會彈奏較原來大調五聲音階高4度音程的大調五聲音階(圖49)。

基本上Ex-56為Key=C Major，但由於第一個和弦是Csus4，所以彈較原調高完全4度的F大調五聲音階。以此類推，第3小節的Asus4，彈D大調五聲音階。另外，原本key=C Major，第4小節應終止在Am和弦，在這裡終止改成落在A和弦上。建議各位練習時可以分別彈奏兩種終止式，試著去比較其中的差異。

Ex-57以兩拍為一單位做半音上行，藉此減弱調性感而產生類似爵士樂的氛圍。一直到第2小節為止，都是彈中指在第5弦根音的大調五聲音階第2指型，並且每半音就向上移動。從第3小節的Dsus4開始，運指方式則需使用手指伸展技巧來彈〔第1弦15f・12f・10f〕的音。

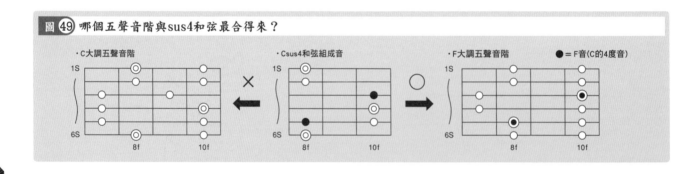

圖 49 哪個五聲音階與sus4和弦最合得來？

・C大調五聲音階　　　×　　　・Csus4和弦組成音　　　○　　　・F大調五聲音階　　　● = F音(C的4度音)

理論解說

跳過也沒關係！

大調五聲音階？　適合彈奏高4度的　為何在遇到sus4時，

在上面的文章，我們不斷強調，只要出現sus4和弦，就彈較原調性高4度音程的大調五聲音階。但原因究竟是什麼呢？其實，這和五聲音階內的3rd有很大的關係。由於sus4和弦用P4th取代了原本大調五聲音階內的3rd音，所以若是彈原來的大調五聲音階，其中3rd音就會與和它相差半音的P4th產生衝突。於是衍生出在sus4和弦內盡量避免彈奏3rd音(禁止音)的做法(圖50)。

但是，除了不彈3rd音之外，還有一個更好的方法，那就是彈高4度音程的大調五聲音階。這麼一來，不僅能夠避掉3rd音，在理論上也完全正確！而它的正式名稱，就叫做"大調五聲音階Starting 5th"，和日本童謠等所使用的"律旋法"(參考P.18)相同。

圖 50 在sus4和弦裡禁止使用3rd音！

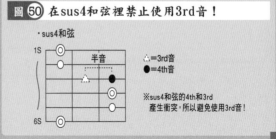

・sus4和弦

半音

△ = 3rd音
● = 4th音

※sus4和弦的4th和3rd
產生衝突，所以避免使用3rd音！

確認! Ex 56 練習在sus4和弦時，彈高4度的大調五聲音階

MP3 Track No.85

♩=120

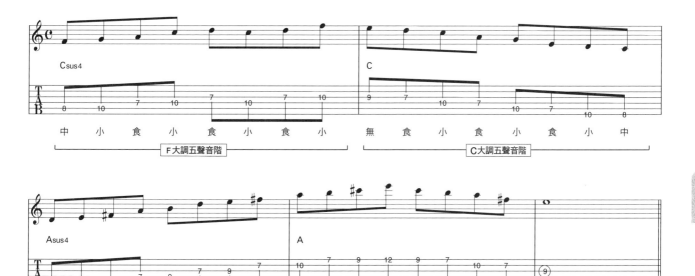

▲Csus4時彈中指在第5弦根音的F大調五聲音階第2指型，C和弦時彈中指在第6弦根音的C大調五聲音階第4指型。Asus4時彈小指在第6弦根音的D大調五聲音階第3指型。最後的A和弦則是彈食指在第4弦根音的A大調五聲音階第5指型。

練習! Ex 57 只彈大調五聲音階，就能解決sus4和弦的和弦進行！

MP3 Track No.86

♩=140

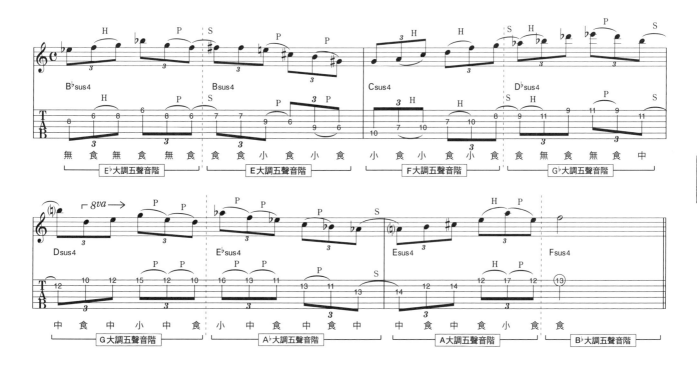

▲毫無預警就突然變成爵士樂(笑)。Ex-57從4度之上的E♭大調五聲音階開始，每半音就向上爬升。這是模仿Miles Davis的名作『Freedom Jazz Dance』，從B♭sus4開始每半音向上爬升的和弦進行。隨著不斷重複上行&下行，緊張感也逐漸升高，簡直是太完美了！(笑)

論調式風五聲音階

對應曲風	
ROCK	★★☆☆☆
BLUES	★☆☆☆☆
METAL	★☆☆☆☆
JAZZ	★★★★☆

提起調式，總讓人忍不住皺起眉頭…
就算不懂理論也沒關係！
用五聲音階彈出調式音階的味道就行了！

學習重點

一・想彈利地安調式，就改彈低主音半音的小調五聲音階！

二・A多利安調式＝A小調五聲音階＋B小調五聲音階！

難易度表

有兩種方法，能讓五聲音階聽起來像調式音階！

就連多利安調式(Dorian Scale)與利地安調式(Lydian Scale)等源自教堂音樂的調式音階，也能用五聲音階彈奏！Ex-58是在Emaj7$^{(\#11)}$的伴奏下，彈D#小調五聲音階。這是因為拿掉E利地安音階內的根音&5th音之後，會與D#小調五聲音階(＝F#大調音階)的組成音相同的緣故(圖51)。五聲音階的旋律線雖然簡單，但與伴奏和

弦巧妙結合之後，便能創造出利地安調式獨特的飄浮感。順帶一提，Steve Vai與Allan Holdsworth在彈奏流行樂時都經常使用這個手法。

Ex-59的內容與做法，基本上和Ex-58相同。唯一不同的是Ex-59結合彈奏了兩個小調五聲音階。A多利安音階的組成音為〔A、B、C、D、E、F#、G〕，而A小調五聲音階與B小調五

聲音階的組成音分別是〔A、B、C、D、E〕及〔B、D、E、F#、A〕。並且A多利安調式最大的特徵，M6th音(F#音)，也存在於B小調五聲音階當中。換句話說，只要把這兩個小調五聲音階的音加起來，就會與A多利安音階的組成音完全一致(圖52)。

圖 51 E利地安音階內的D#小調五聲音階

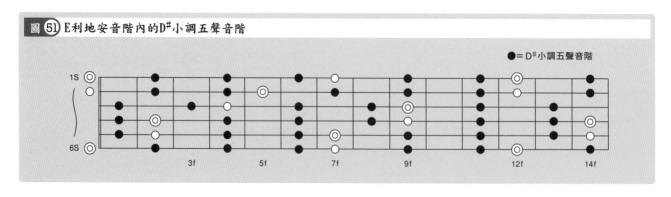

圖 52 為何〔A小調五聲音階＋B小調五聲音階〕＝A多利安音階？

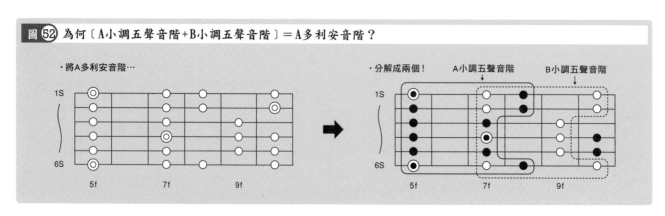

確認！ **Ex 58** E利地安調式就用D♯小調五聲音階來彈！

MP3 Track No.87

♩= 100

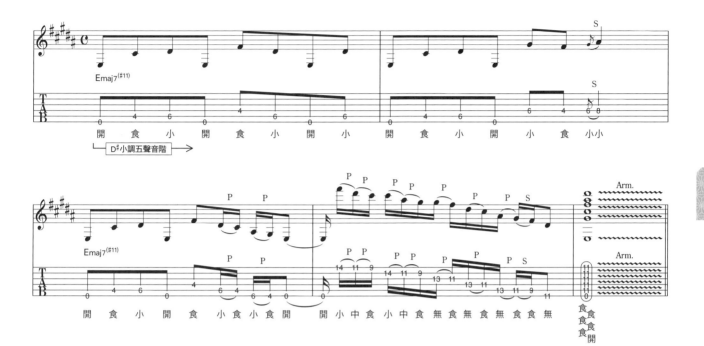

▲由於根音在第6弦開放弦音上，即使只有一把吉他也能演奏出利地安調式的情調。試著藉由五聲音階來體驗牧歌式旋律及利地安調式奇特的飄浮感！

確認！ **Ex 59** 用兩個小調五聲音階的組合，彈A多利安音階

MP3 Track No.88

♩= 130

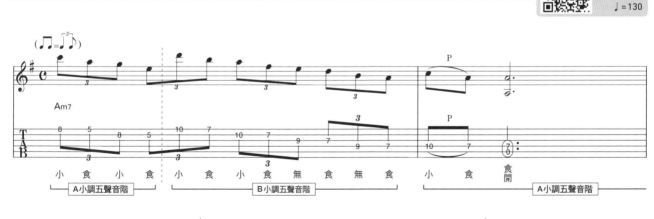

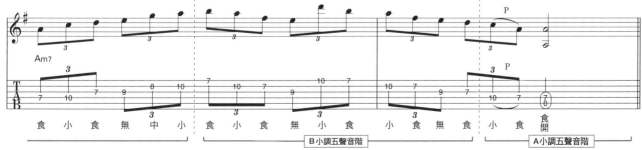

▲對各位而言，在技術上應該沒什麼大問題，只需多注意音階轉換的時機以及所彈奏的音階指型(請對照圖52)。尤其，請試著去掌握好A多利安調式的特徵音M6th音(F♯音)的位置。

用小調五聲音階彈 Altered Scale

爵士音階不僅困難，
要記住它們也很難。
難道沒有更簡單的方法？！

對應曲風					
ROCK	★	☆	☆	☆	☆
BLUES	★	☆	☆	☆	☆
METAL	★	☆	☆	☆	☆
JAZZ	★	★	★	★	☆

學習重點

一・在Dominant 7th上彈高小3度的小調五聲音階，聽起來就像Altered Scale！

二・只要破壞Altered Scale的調性，馬上變成爵士風！

難易度表

用高小3度的小調五聲音階彈爵士樂！

本篇，要挑戰用五聲音階彈旋律小調(Melodic minor)的調式。而且是Altered Scale喔！(爆)一般想在Dominant 7th上得到Outside的音色，就會彈Altered Scale。也因為在搖滾樂幾乎不使用這個音階，所以它被稱作是最適合拿來彈奏爵士樂的音階。但老實說，

這個音階並不好聽(笑)。

在Ex-60，為了讓大家分辨出音色不同，上行時彈Altered Scale原來的指型；下行時，則彈奏將根音平行移動高和弦主音小3度的小調五聲音階。只要採取這種做法，再搭配上背景和弦，聽起來就會像Altered Scale。

Ex-61是在Key=C Major的循環和弦進行中，所實際使用的範例。只要各位參考附錄MP3的音源，就能確認已成功達成模擬Altered Scale的目的，也就是"調性破壞"的目的！(笑)並且順利帶出爵士樂的氛圍！

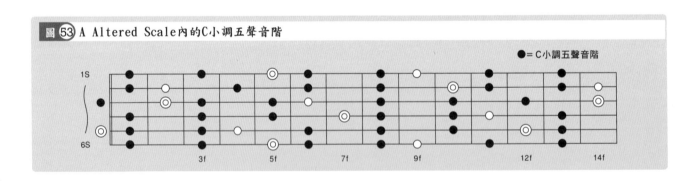

圖 53 A Altered Scale內的C小調五聲音階

●= C小調五聲音階

跳過也沒關係！
理論解說

來代替Altered Scale的理由

用高小3度的小調五聲音階

向大家解釋一下

一般的Altered Scale，是指將旋律小調音階(Melodic Scale)的第七音當作根音的音階，通常會在Dominant 7th和弦上彈奏。但在本篇，卻改彈較背景和弦高小3度上的小調五聲音階。請參考圖54，就能理解為何會這麼做的原因。

原本Altered Scale的特色，就是在彈奏安定的樂句之前，先做出"調性破壞"的動作，聽起來會產生一種時髦的印象。這點真的是很不可思議呢！(笑)然而，以A Altered Scale來看，裡面剛好包含了C小調五聲音階的音階內音，並且還拿掉了

最不穩定的根音和M3rd，反而使音階變得更加安定！

圖 54 為何能在Altered Scale上彈五聲音階？

A Altered Scale	A	B♭	C	D♭	E♭	F	G
C小調五聲音階		B♭	C		E♭	F	G

Altered Scale拿掉根音與M3rd之後，
正是高小3度的小調五聲音階。

確認！ Ex⑥⓪ 用高小3度的小調五聲音階代替Altered Scale！

♩=100

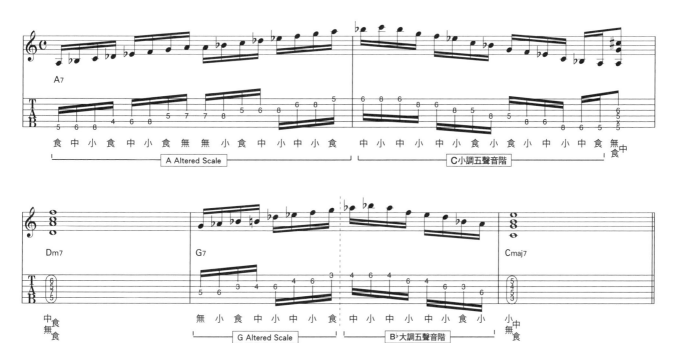

▲第1小節彈奏的是原本A Altered Scale(=B♭旋律小調音階)的指型，第2小節開頭至第6弦6f為止是C小調五聲音階。第4小節為相同做法，上行時是G Altered Scale(=A♭旋律小調音階)的基本指型，下行時彈B小調五聲音階。

練習！ Ex⑥① 小調五聲音階彈爵士樂的和弦進行！

♩=140

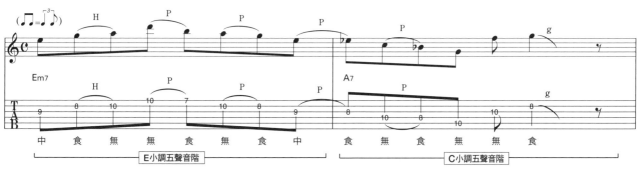

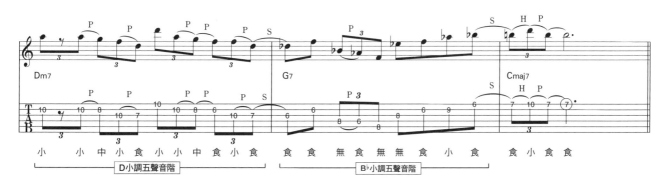

▲Key=C Major的循環和弦中，將Dominant 7th的和弦伴奏部分都用Altered Scale來彈。遇到〔Ⅲm7→Ⅵ7→Ⅱm7→Ⅴ7〕的進行，從一開始的小調五聲音階主音為基準，以和弦進行是用〔大三度下行→大二度上行→大三度下行〕的想法去移動各五聲音階指型，樂句彈起來會比較順。

綜合練習曲 之 參

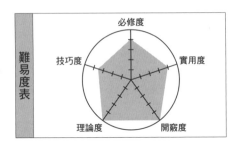

對應曲風	
ROCK	★★☆☆☆
BLUES	★★★☆☆
METAL	★☆☆☆☆
JAZZ	★★★★★

本書的最後一首練習曲，是嘗試只用五聲音階彈爵士樂！
學會裡面的所有技巧，你就是出色的五聲音階達人！！

學習重點

一‧學會不斷轉換五聲音階的手法！

二‧用五聲音階彈和弦內音！

三‧理解旋律動機(Motive)及節奏進行！

難易度表

（必修度、技巧度、實用度、理論度、開竅度 五角圖）

挑戰！綜合練習曲（參）最上級的應用類型是爵士系課題曲

MP3 Track No.91　♩=155

MP3 Track No.92　♩=155

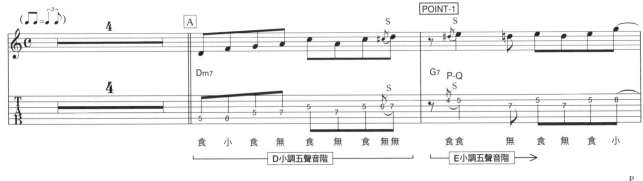

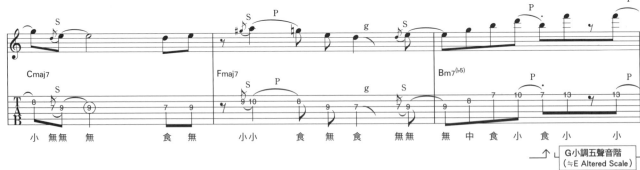

POINT-1 作者本身是以E小調五聲音階來彈第2~5小節。第2&3小節與第3&4小節的切分音幾乎是相同拍法，所以可以把它想成是返回原先的Motive了。

POINT-2 以第5小節第3拍反拍，第3弦13f的F音做為轉戾點，開始彈奏G小調五聲音階。此時的背景和弦為E7，所以聽起來會有E Altered Scale的感覺。關於A ltered Scale請參考P.90。

▲起始音是較目標音低半音的音，所以會產生爵士樂的情調。

▲雖說E音不包含在G小調五聲音階之內，但是為了配合背景和弦而彈奏E音。

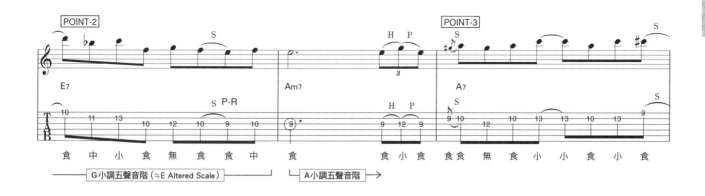

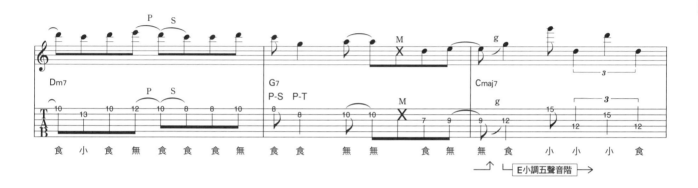

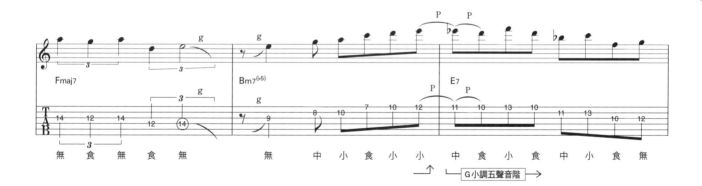

POINT-3 雖然和弦變化是〔Am7→A7〕，仍持續彈奏A小調五聲音階，也因此充滿藍調風情。在前往10f之前，加入第2弦9f做為導音(Approach note)。G7的關節按弦技巧，請參考P-S&P-T。

POINT-4 利用第3弦10f到9f的滑音，引導進入配合Am7所彈奏的A小調五聲音階。跨小節第2弦13f的C音，是Am7的m3rd音。加入長音(Long tone)的"提醒"，會讓小三和弦的色彩更加明顯。

▲第1&2弦8f的關節按弦，先用食指指腹按第1弦8f。

▲P-S後，彎曲手指的第一節關節按第2弦8f，指腹輕碰第一弦悶音。

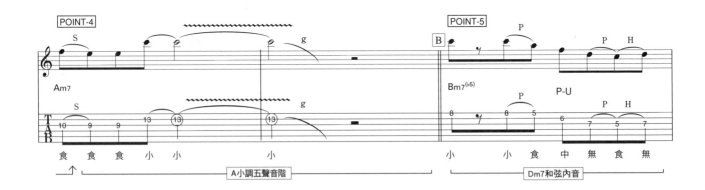

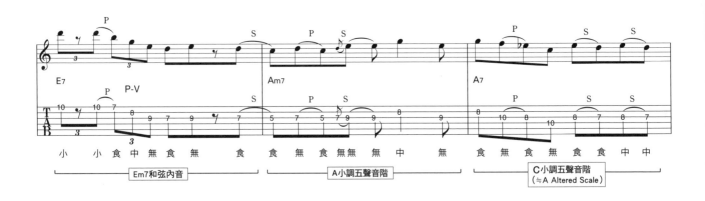

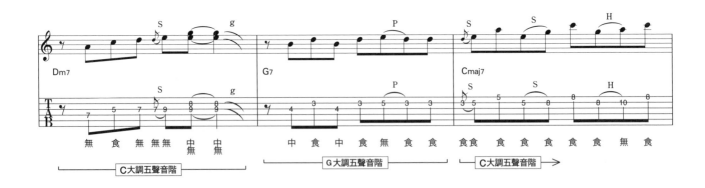

POINT-5 ▶ 由於成Bm7(♭5)＝Dm/B，所以在Bm7(♭5)的部分彈奏Dm7的和弦內音。接著，下一個小節的E7，彈奏Em7和弦在一個全音之上的指型，產生一種返回原來Motive的印象。

POINT-6 ▶ 和弦進行與POINT-5相同。把Bm7(♭5)當作是Dm/B，將Dm7分散和弦彈奏連續做兩次半音平移，直到上行至Em7的和弦內音為止。不僅一鼓作氣提升緊張感，也增加了爵士情調。

▲彈Dm7分散和弦的姿勢。試著將它跟和弦指型一併記住。

▲彈Em7分散和弦的姿勢。其實只是將Dm7的指型往上平移一個全音（上升兩格琴格）。

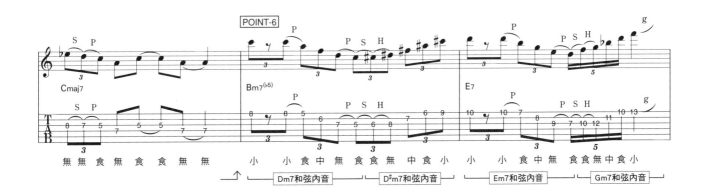

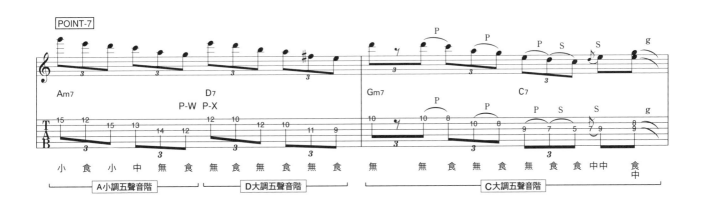

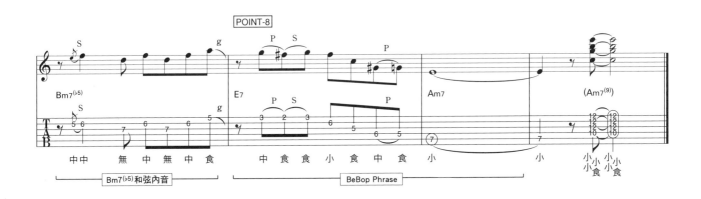

POINT-7 從〔Am7→D7〕(A多利安調式)下行移動到低一個全音的〔Gm7→C7〕(G多利安調式)，會減弱調性感。由於是全音下行的多利安進行，也可以採用P.88介紹的做法，彈〔B小調五聲音階→A小調五聲音階〕的進行。

▲注意快速變換把位的部分。在按壓第3弦12f之後…。

▲用無名指壓第1弦12f。訣竅是從P-W開始一口氣移動左手！

POINT-8 E7的結尾變成BeBop樂句了(笑)。雖說本書是"五聲音階"的攻略本，比較希望大家專注在五聲音階的內容上。但是對真正的爵士樂產生興趣的人，也可以把BeBop樂句給記起來。

特別付錄 讓你能夠完整掌握五聲音階指型！

吉他五聲音階 圖鑑

要記住大量的五聲音階變化型，實在是很辛苦。所以特地替大家整理成圖表！
除了一些常用的把位之外，還附上空白的指型圖。
請大家自行填上特殊Key的五聲音階，做這種練習也能幫助自己記住五聲音階的指型喔！

音階名 C大調五聲音階

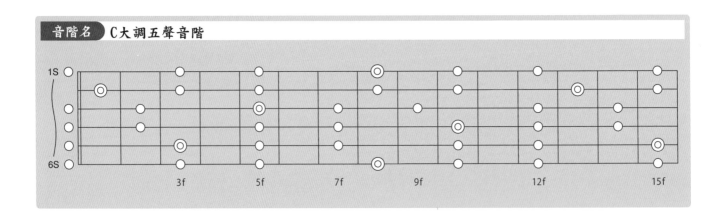

音階名 A小調五聲音階

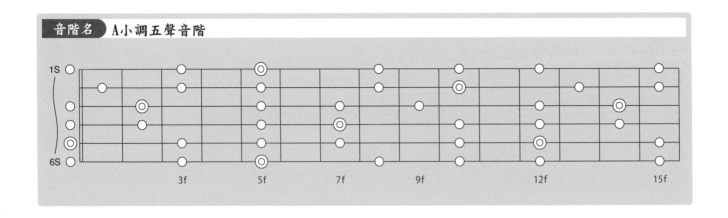

音階名 A小調五聲音階 + ♭5th

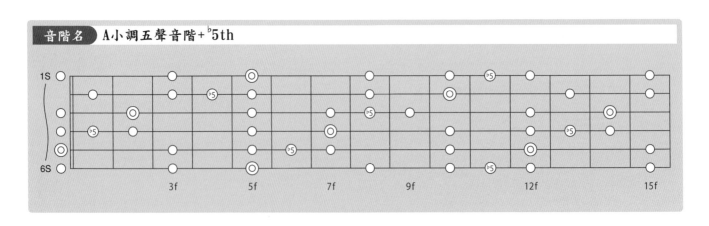

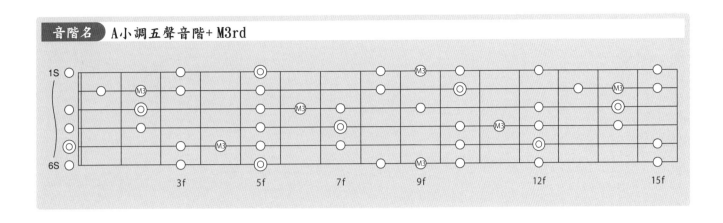

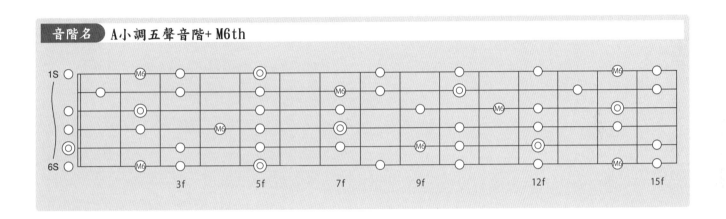

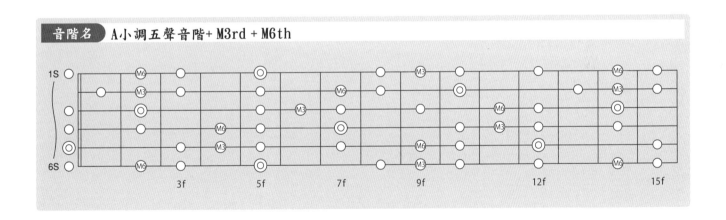

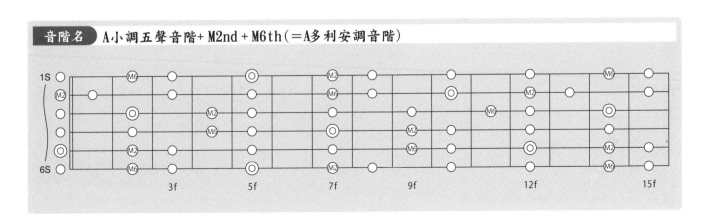

音階名 A弗里吉安音階(Phrygian Scale)風＝A小調五聲音階+m2nd

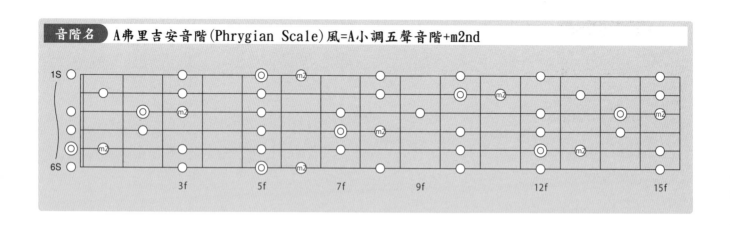

音階名 利地安調式風小調五聲音階(F利地安調≒E小調五聲音階)

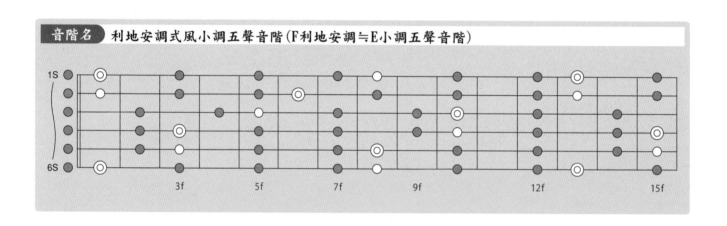

音階名 米索利地安調式風小調五聲音階(G米索利第安調≒D小調五聲音階)

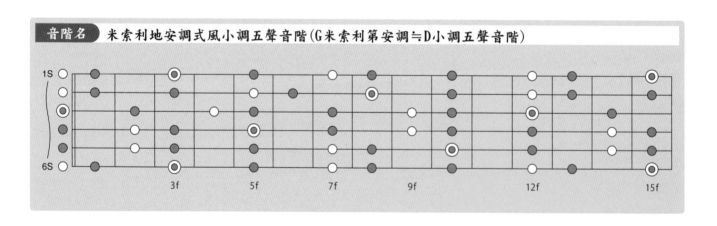

音階名 Altered scale風小調五聲音階(E變化音階≒G小調五聲音階)

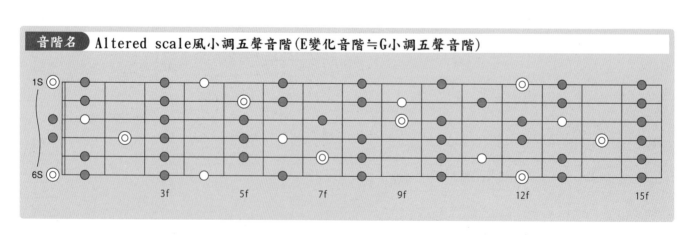

A弗里吉安音階(Phrygian Scale)風＝A小調五聲音階+m2nd

音階名

音階名

音階名

音階名

※請於空白指型圖內，自由填寫特殊Key、或者自行創造出的五聲音階。

吉他手專用的記譜法‧標記

1 吉他譜(六線譜)

●下方六線譜即為吉他譜。左邊縱向數字由上往下分別是第1弦到第6弦，弦上的數字表示琴格數。六線譜下方則標示出該用哪隻手指按弦。

2 Picking記號

●∏和∨表示的是撥弦方向。∏是向下撥弦(Down)，∨是向上撥弦(Up)。

3 全音推弦

●將弦往上或下拉的動作稱之為推弦。全音推弦[C]會產生一個全音(2格琴格)的音程變化。

4 半音推弦

●半音推弦[H.C]是藉由推弦做出一個半音(1格琴格)的音程變化。

5 1音半推弦

●做1音半推弦[1H.C]會產生1音半(3格琴格)的音程變化。

6 2音推弦

●做2音推弦[2C]會產生2個全音(4格琴格)的音程變化。另外還有2音半推弦[2H.C]和3音推弦[3C]。

7 1/4音推弦

●推弦後音程變化不滿半音，十分具有藍調風格。做1/4推弦[Q.C]時，無須一定要做出1/4的音程變化，只要彈出味道即可。

8 延遲推弦

●看到[Port.]的記號，依音值標記放慢推弦速度。

9 推弦

●推弦過程中不發出聲音，先將弦推到目標音之後才撥弦。[U]、[H.U]、[1H.U]、[2U]各代表全音、半音、1音半、2音推弦。

10 鬆弦

●推弦到目標音之後，讓弦回到原本音高的動作。通常不會特別標示出音程變化。

11 和音推弦

●同時撥要推的弦&另一條不推的弦來產生和音。在樂譜上的標記和一般推弦相同。

12 異弦同音推弦

●同時彈要推的弦&另一條不推的弦上的兩個音，以產生一組異弦同音的雙音。

13 雙音推弦

●同時推兩條以上的弦就叫做雙音推弦。會根據所要產生的音程變化不同而做出不同標示。

14 推鬆弦式顫音(Vibrato)

●重複推鬆弦的動作，讓音頻產生晃動的技巧。在音符上會加註連續波浪記號。

15 搥弦

●撥弦之後，用左手手指在同一條弦上敲擊較高音的另一琴格以發出第二個音。注意搥弦動作後不必再次撥弦。

16 勾弦

●將按弦的手指勾離琴弦以發出聲音。和搥弦時相同，勾弦後不必再次撥弦。

17 搥勾弦式顫音(Trill)

●重複搥弦&勾弦的技巧。有時在樂譜上會指定頻率拍值，有時則不會。

18 滑音(Slide)

●在彈奏某個音之後，在同一條弦上滑動手指(保持按弦的狀態)移動至下一個音。移動後不必撥弦。

19 滑奏(Glissandoe)①

●和滑音做法相同，在弦上滑動手指的技巧。但沒有指定起始與結束琴格。

20 滑奏(Glissandoe)②

●當不確定在哪條弦及位置上做滑奏技巧時，在樂譜上會標示成X記號，而後方曲線則表示滑奏的方向(音程變化)。

一些搖滾吉他經常會用到的演奏技巧，在本書當中的標記如下所示。若是閱讀時有不懂的地方，請拿來做為參考。

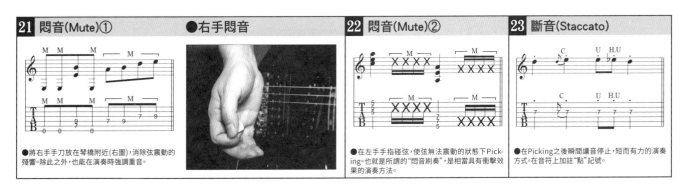

21 悶音(Mute)①

●右手悶音

●將右手手刀放在琴橋附近(右圖)，消除弦震動的殘響。除此之外，也能在演奏時強調重音。

22 悶音(Mute)②

●在左手手指碰弦，使弦無法震動的狀態下Picking。也就是所謂的"悶音刷奏"，是相當具有衝擊效果的演奏方法。

23 斷音(Staccato)

●在Picking之後瞬間讓音停止，短而有力的演奏方式。在音符上加註"點"記號。

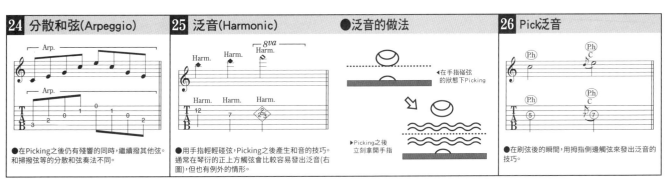

24 分散和弦(Arpeggio)

●在Picking之後仍有殘響的同時，繼續撥其他弦。和掃撥弦等的分散和弦奏法不同。

25 泛音(Harmonic)

●泛音的做法

◀在手指碰弦的狀態下Picking

▶Picking之後立刻拿開手指

●用手指輕輕碰弦，Picking之後產生和音的技巧。通常在琴衍的正上方碰弦會比較容易發出泛音(右圖)，但也有例外的情形。

26 Pick泛音

●在刷弦後的瞬間，用拇指側邊觸弦來發出泛音的技巧。

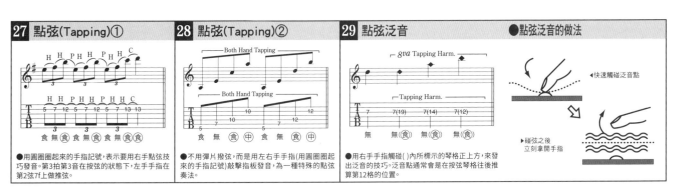

27 點弦(Tapping)①

●用圓圈圈起來的手指記號，表示要用右手點弦技巧發音。第3拍第3音在按弦的狀態下，左手手指在第2弦7f上做推弦。

28 點弦(Tapping)②

●不用彈片撥弦，而是用左右手手指(用圓圈圈起來的手指記號)敲擊指板發音，為一種特殊的點弦奏法。

29 點弦泛音

●點弦泛音的做法

◀快速觸碰泛音點

▶碰弦之後立刻拿開手指

●用右手手指觸碰()內所標示的琴格正上方，來發出泛音的技巧。泛音點通常會是在按弦琴格往後推算第12格的位置。

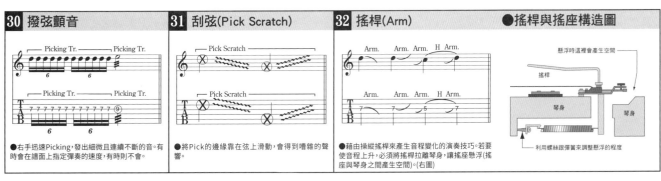

30 撥弦顫音

●右手迅速Picking，發出細微且連續不斷的音。有時會在譜面上指定彈奏的速度，有時則不會。

31 刮弦(Pick Scratch)

●將Pick的邊緣靠在弦上滑動，會得到嘈雜的聲響。

32 搖桿(Arm)

●搖桿與搖座構造圖

懸浮時這裡會產生空間

搖桿

琴身　琴身

利用螺絲跟彈簧來調整懸浮的程度

●藉由操縱搖桿來產生音程變化的演奏技巧。若要使音程上升，必須將搖桿拉離琴身，讓搖座懸浮(搖座與琴身之間產生空間)。(右圖)

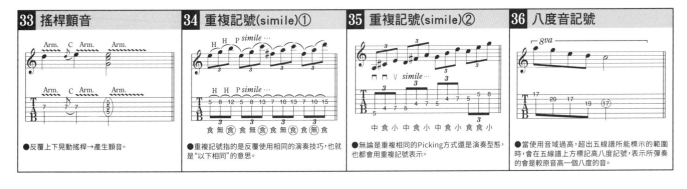

33 搖桿顫音

●反覆上下晃動搖桿→產生顫音。

34 重複記號(simile)①

●重複記號指的是反覆使用相同的演奏技巧，也就是"以下相同"的意思。

35 重複記號(simile)②

●無論是重複相同的Picking方式還是演奏型態，也都會用重複記號表示。

36 八度音記號

●當使用音域過高，超出五線譜所能標示的範圍時，會在五線譜上方標記高八度記號，表示所彈奏的會是較原音高一個八度的音。

關於作者
藤岡幹大

　　1981年生。畢業於MI JAPAN大阪校後，同年進入大阪校「GIT」擔任講師。2002年被拔擢至新設置的「GIT-DX」，現於東京校「GIT」任教。是一位擁有全方位演奏風格的個性派吉他手。曾以「藤岡幹大 or TRICK BOX」的名義發行首張專輯《TRICK DISC》。

造音工廠有聲教材-電吉他

吉他五聲音階秘笈

作者：藤岡幹大
翻譯：王瑋琦・張庭榮

發行人 / 總編輯 / 校訂：簡彙杰
美術編輯：王瑋琦
行政助理：楊壹晴

【發行所】

典絃音樂文化國際事業有限公司
電話：+886-2-2624-2316
傳真：+886-2-2809-1078
Email：office@overtop-music.com
網站：https://overtop-music.com
聯絡地址：新北市淡水區民族路 10-3 號 6 樓
登記地址：台北市金門街 1-2 號 1 樓
登記證：北市建商字第 428927 號
印刷工程：快印站國際有限公司

定價：NT$460 元
掛號郵資：NT$80 元（每本）
郵政劃撥：19471814
戶名：典絃音樂文化國際事業有限公司
出版日期：2024 年 7 月 二版

ペンタトニック 虎の巻 ● 藤岡幹大
Licensed by Shinko Music Entertainment Co., Ltd., Tokyo, Japan

典絃音樂文化國際事業有限公司

超值套書優惠方案

吉他地獄訓練

原價1000
套裝價
NT$750元

超絕吉他地獄訓練所〔叛逆入伍篇〕
超絕吉他地獄訓練所

鼓技地獄訓練

原價1060
套裝價
NT$795元

超絕鼓技地獄訓練所〔光榮入伍篇〕
超絕鼓技地獄訓練所

貝士地獄訓練

原價1060
套裝價
NT$795元

超絕貝士地獄訓練所〔決死入伍篇〕
超絕貝士地獄訓練所

超縱電吉之鑰

原價1040
套裝價
NT$728元

吉他哈農　　狂戀瘋琴

窺探主奏秘訣

原價1160
套裝價
NT$870元

狂戀瘋琴　　365日的
　　　　　　電吉他練習計劃

縱琴揚樂 即興演奏系列

原價960
套裝價
NT$672元

用5聲音階　　以4小節為單位
就能彈奏！　增添爵士樂句
　　　　　　豐富內涵的書

風格單純樂癮

原價1280
套裝價
NT$960元

獨奏吉他　　通琴達理
　　　　　　〔和聲與樂理〕

手舞足蹈 節奏Bass系列

原價840
套裝價
NT$630元

用一週完全學會　BASS
Walking Bass　　節奏訓練手冊

晉升主奏達人

原價1060
套裝價
NT$795元

金屬主奏　　金屬吉他
吉他聖經　　技巧聖經

聆聽指觸美韻

原價840
套裝價
NT$630元

初心者的　　39歲開始彈奏的
指彈木吉他　正統原聲吉他
爵士入門

天籟純音 指彈吉他系列

原價960
套裝價
NT$720元

39歲　　　　南澤大介
開始彈奏的　為指彈吉他手
正統原聲吉他　所準備的練習曲集

揮灑貝士之音

原價860
套裝價
NT$600元

貝士哈農　　放肆狂琴

飆瘋疾馳 速彈吉他系列

原價980
套裝價
NT$735元

吉他速彈入門　為何速彈
　　　　　　總是彈不快?

共響烏克輕音

原價759
套裝價
NT$570元

牛奶與麗麗　　烏克經典

漸入佳勁 晉身無窮

原價840
套裝價
NT$710元

漸次加速85式　吉他無窮動
　　　　　　「基礎」訓練

輕鬆「爵」醒 優游「士」界

原價1140
套裝價
NT$960元

用大譜面遊賞　只用一週徹底學會！
爵士吉他！　　爵士吉他和弦超入門

動次節奏 噠次指舞

原價980
套裝價
NT$830元

BASS節奏　　SLAP BASS
訓練手冊　　入門

超躍吉線第2版 （線上影音）

原價620
套裝價
NT$520元

新琴點撥　　吉他玩家研討會

典絃音樂文化出版品

· 若上列價格與實際售價不同時，僅以購買當時之實際售價為準

新琴點撥 ▶線上影音
NT$420.
愛樂烏克 ▶線上影音
NT$420.
MI獨奏吉他
〈MI Guitar Soloing〉
NT$660.（1CD）
MI通琴達理―和聲與樂理
〈MI Harmony & Theory〉
NT$660.
寫一首簡單的歌
〈Melody How to write Great Tunes〉
NT$650.（1CD）
吉他哈農〈Guitar Hanon〉
NT$380.（1CD）
憶往琴深〈獨奏吉他有聲教材〉
NT$360.（1CD）
金屬節奏吉他聖經
〈Metal Rhythm Guitar〉
NT$660.（2CD）
金屬吉他技巧聖經
〈Metal Guitar Tricks〉
NT$400.（1CD）
和弦進行―活用與演奏秘笈
〈Chord Progression & Play〉
NT$360.（1CD）
狂戀瘋琴〈電吉他有聲教材〉
NT$660. ▶線上影音
金屬主奏吉他聖經
〈Metal Lead Guitar〉
NT$660.（2CD）
優遇琴人〈藍調吉他有聲教材〉
NT$420.（1CD）
爵士琴緣〈爵士吉他有聲教材〉
NT$420.（1CD）
鼓惑人心I〈爵士鼓有聲教材〉 ▶線上影音
NT$480.
365日的鼓技練習計劃 ▶線上影音
NT$560.
放肆狂琴〈電貝士有聲教材〉 ▶背景音樂
NT$480.
貝士哈農〈Bass Hanon〉
NT$380.（1CD）
超時代樂團訓練所
NT$560.（1CD）
鍵盤1000二部曲
〈1000 Keyboard Tips-II〉
NT$560.（1CD）
超絕吉他地獄訓練所 ▶線上影音
NT$560.
超絕吉他地獄訓練所
―暴走的古典名曲篇
NT$360.（1CD）
超絕吉他地獄訓練所―叛逆入伍篇
NT$500.（2CD）
超絕貝士地獄訓練所
NT$560.（1CD）
超絕貝士地獄訓練所―決死入伍篇
NT$500.（2CD）
超絕鼓技地獄訓練所
NT$560.（1CD）
超絕鼓技地獄訓練所―光榮入伍篇
NT$500.（2CD）
超絕歌唱地獄訓練所
NT$500.（2CD）
Kiko Loureiro電吉他影音教學
NT$600.（2DVD）
新古典金屬吉他奏法大解析 ▶線上影音
NT$560.
木箱鼓集中練習
NT$560.（1DVD）
365日的電吉他練習計劃
NT$560. ▶線上影音

■ 爵士鼓節奏百科〈鼓惑人心II〉
NT$420.（1CD）
■ 遊手好弦 ▶線上影音
NT$420.
■ 39歲彈奏的正統原聲吉他
NT$480（1CD）
■ 駕馭爵士鼓的36種基本打點與活用 ▶線上影音
NT$500.
■ 南澤大介為指彈吉他手所設計的練習曲集 ▶線上影音
NT$520.
■ 爵士鼓終極教本
NT$480.（1CD）
■ 吉他速彈入門
NT$500.（CD+DVD）
■ 為何速彈總是彈不快？
NT$480.（1CD）
■ 自由自在地彈奏吉他大調音階之書
NT$420.（1CD）
■ 只要猛練習一週！掌握吉他音階的運用法
NT$540. ▶線上影音
■ 最容易理解的爵士鋼琴課本
NT$480.（1CD）
■ 超絕貝士地獄訓練所-破壞與再生名曲集
NT$360.（1CD）
■ 超絕貝士地獄訓練所-基礎新訓篇
NT$480.（2CD）
■ 超絕吉他地獄訓練所-速彈入門 ▶線上影音
NT$520.
■ 用五聲音階就能彈奏 ▶線上影音
NT$480.
■ 以4小節為單位增添爵十樂句豐富內涵的書
NT$480.（1CD）
■ 用藍調來學會頂尖的音階工程
NT$480.（1CD）
■ 烏克經典―古典&世界民謠的烏克麗麗
NT$360.（1CD & MP3）
■ 宅錄自己來―為宅錄初學者編寫的錄音導覽
NT$560.
■ 初心者的指彈木吉他爵士入門
NT$360.（1CD）
■ 初心者的獨奏吉他入門全知識
NT$560.（1CD）
■ 用獨奏吉他來突飛猛進！
為提升基礎力所撰寫的獨奏練習曲集！
NT$420.（1CD）
■ 用大譜面遊賞爵士吉他！
令人恍然大悟的輕鬆樂句大全
NT$660.（1CD+1DVD）
■ 吉他無窮動「基礎」訓練
NT$480.（1CD）
■ GPS吉他玩家研討會 ▶線上影音
NT$200.
■ 拇指琴聲 ▶線上影音
NT$450.
■ Neo Soul吉他入門
NT$660. ▶線上影音
■ 吉客開始<客家歌謠吉他入門/進階教材>
NT$420. ▶線上影音
■ 只用一週徹底學會！爵士吉他和弦超入門
NT$480. ▶線上影音
■ 爵士鼓過門大事典413 New Edition
NT$600. ▶線上影音
■ 完整一冊！鼓踏技巧百科
NT$560. ▶線上影音
■ 節奏與藍調吉他技法大全
NT$660. ▶線上影音